大展好書　好書大展
品嘗好書　冠群可期

大展好書　好書大展
品嘗好書　冠群可期

武術
武道 技術 ⑩

合氣道入門

邢悅 編著

大展出版社有限公司

出版説明

　　隨著社會文明程度的不斷提高，搏擊運動這種集強身健體、磨鍊意志、陶冶情操、防身抗暴於一體的對抗性體育運動形式，正以其獨特的風格，越來越廣泛地引起世人的矚目。

　　《現代搏擊入門叢書》是專門爲廣大青少年搏擊愛好者所設計的入門級圖書。考慮到廣大搏擊愛好者的不同需求，我們收錄了具有代表性的散打、跆拳道、截拳道、泰拳、拳擊、柔道、空手道、合氣道、中國式摔跤等九個現代較爲熱門的搏擊項目。

　　從這九個現代熱門的搏擊項目當中，廣大搏擊愛好者可以看到各個項目的精妙技法，領略到各具特色的搏擊風格，還可以根據叢書中的動作圖示進行系統的學習和訓練。

　　本套叢書的作者都是專門從事各個項目的專業教練、專業教師。他們有極其豐富的教學經驗，透過看他們的圖書，能夠使讀者儘快地掌握各個項目的精妙絕技，從而跨入現代搏擊的大門。

目　錄

第一章
合氣道運動概述

　　合氣道是源自於日本的傳統古武術，脫胎於傳統古柔術——大東流合氣柔術的近代新興武道。是合氣道創始人或稱開祖大先生——植芝盛平（1883—1969年）透過窮其一生修習鑽研各種日本傳統武術和精神的修行而創造出來的身心鍛鍊方法。

　　關於「合氣」一詞的解釋，說法不一。有學者考據，在日本古文獻中，很早就出現了「合氣」一詞。但目前，多數人認可的解釋是，「合」即協調、融合。「氣」與漢語中的氣字所包含的意義有相同之處也有微小的差別。但不同於中國道家丹道和武術的「內氣」和「氣功」。而是大自然萬物生命本源的「生命氣息」或者說「生機」。還有一種為多數人理解的呼吸之氣。

　　合氣道開祖及眾多前輩們都曾解說：連結心

（意識）、體（身體）、技（技法）的媒介即是呼吸。而「道」是指方法、途徑。

綜上所述，「合氣道」的概念就是協調自身身心、協調自然萬物，融入自然造化，生命創造本源的方法和途徑。

由此也可看出，合氣道所強調和追求的至高境界，已超越了技擊格鬥的初級層次，與中國歷代傑出武術家所提倡的「技擊是末節，由拳入道方是終極追求」的理念相一致。

合氣道摒棄了以暴力對抗的方式與他人爭強弱、分輸贏，而是由相互切磋，不斷習練合氣道技法的過程，達到追求完善自我，外修其身，內正其心，最終達到身心高度和諧統一的目的。

儘管合氣道不注重勝負之爭，但用於技擊防身則功效獨特顯著。因其技法原理設計巧妙，符合人體的生理構造及運動力學。透過習練，不僅培養人的協調及爆發能力（即所謂的「呼吸力」）。更能巧妙利用對手的力量，借力發力，順勢而為。真正做到「以小搏大，以弱勝強」；技藝高超者可以隨心所欲地任意施展技法，甚至面對多人攻擊時，仍能做到從容不迫，遊刃有餘。

在遭遇歹徒突然施暴時，能敏銳地感知或預知對手的意圖，敏捷快速地躲避對手的攻擊。

尤其對於女性等力氣弱小的人士，遭遇歹徒突然施暴時，需要的不僅僅是以弱勝強的技術，而是能夠沉著冷靜地應對突發意外的心理素質。這些能力素質的培養，都可以透過合氣道的鍛鍊來獲得。

因此，合氣道尤其適合女性防身自衛。而且，在全世界很多國家和地區，合氣道是軍、警、安保人員甚至特種部隊的必修格鬥術。由此可見，合氣道作為技擊格鬥的實用性和有效性。

另外，合氣道的身形動作以及圓融如意的技法，處處契合大自然的法則，所以根據自身的體力和身體條件，男女老少都可以選擇適合自己的練習內容。

昭和初期開祖創立了合氣道，後來又經過二代道主植芝吉祥丸（1921—1999 年）的推廣發展，將其普及到了世界各地。

時至今日，合氣道這門「優雅武道」、優秀的身心鍛鍊之道，已在世界各地流行和發展，練習合氣道的人數也在不斷地增加。

第一節　合氣道簡史

合氣道是開祖植芝盛平透過鑽研日本的傳統武術，並經過嚴格的精神修養而開創的現代武道。明治41年（1908年），植芝盛平取得了後藤派柳生流柔術的許可後，在明治44年（1911年）作為北海道開拓者，開始學習大東流柔術。隨後，受大苯教出口王仁三郎的影響，於大正8年（1919年）在京都府綾部開設修行道場——植芝塾。

一、從皇武會到合氣會的發展

終於邁入新境界的植芝盛平體會到武道的真諦在於「合氣之道」。昭和2年（1927年），植芝盛平舉家來到東京，隨後在現在的東京都新宿區若松町設立了合氣道專門道場——皇武館（現在的本部道場）。昭和15年（1940年）作為公益法人被承認後，財團法人皇武會成立。翌年，於茨城縣岩間町設立室外道場，全力培養普及合氣道的基礎愛好者，昭和17年（1942年），首次使用了「合氣道」的名稱，昭和23年（1948年）通過組織的改編，成

立了財團法人合氣會，並以此作為新的起點。

二、二代道主植芝吉祥丸

昭和23年（1948年），代替開祖就任本部道場長的植芝吉祥丸（1921—1999年）開始積極地向日本全國開展合氣道推廣工作。在全國設立分部道場，在大學成立合氣道社團並向社團派遣指導者。昭和35年（1960年），合氣會主辦了第一屆演武大會。昭和44年（1969年），開祖去世，植芝吉祥丸繼任二代道主，並致力於將合氣道向海外推廣。昭和51年（1976年），全日本合氣道聯盟、國際合氣道聯盟（IAF）成立，從而奠定了合氣道的發展基礎。

平成11年（1999年），二代道主去世，植芝守央（1951年—　　）繼任第三代道主，之後合氣道得到了進一步的發展。現在除了日本國內，全球有95個以上的國家都開展了合氣道道場，練習合氣道的人群更是逐年增多。

三、合氣道歷史年表

1883（明治16年）年，開祖・植芝盛平出生。
1908（明治41年）年，坪井政之輔授予植芝盛

平後藤派柳生流柔術的許可。

1911（明治44年）年，植芝盛平作為北海道開拓者遷至北海道。結識武田惣角，開始學習大東流柔術。

1919（大正8年）年，植芝盛平於京都府綾部結識大本教出口王仁三郎，設立修行道場——植芝塾。

1931（昭和6年）年，植芝盛平於東京都新宿區若松町設立專門道場——皇武館。

1940（昭和15年）年，財團法人皇武會成立。

1942（昭和17年）年，使用「合氣道」的稱謂。

1948（昭和23年）年，財團法人合氣會成立。植芝吉祥丸就任本部道場長。

1960（昭和35年）年，合氣會主辦了第一屆演武大會。

1969（昭和44年）年，開祖去世，植芝吉祥丸繼任道主。

1976（昭和51年）年，全日本合氣道聯盟、國際合氣道聯盟成立。

1977（昭和52年）年，第15屆全日本合氣道演

武大會在日本武道館舉辦。

1986（昭和61年）年，植芝守央就任本部道場長。

1999（平成11年）年，二代道主去世，植芝守央繼任道主。

四、合氣道的流派

合氣道創立於開祖植芝盛平，發展於二代道主植芝吉祥丸，興盛於現任道主植芝守央的日本財團法人合氣會，是世界範圍內最大的合氣道組織。

1976年便成立了全日本合氣道聯盟、國際合氣道聯盟（IAF）。全日本合氣道聯盟掌握著日本國內90%的合氣道組織，在全日本各地均有支部、道場。而國際聯盟現有80多個加盟國和地區，臺灣及香港即是該聯盟成員。

目前，在全世界有95個國家或地區逾千萬人在練習合氣道。日本財團法人合氣會是世界範圍內絕大多數合氣道團體和練習者公認的最高合氣道領導機構。

另外，在日本國內以及世界範圍內尚有一些植芝合氣道的分支，與財團法人合氣會關係或遠或

近，但並沒有隸屬關係。這些分支的創立者都是合氣道開祖植芝盛平的弟子。因對武技的理論、理念的理解差異或人事關係等因素，與合氣會脫離了關係。其中，較為知名的有：

滕平光一的「氣的研究會」。還有另一個別稱「身心統一合氣道」。滕平光一是開祖植芝盛平授予的第一個合氣道十段。是初期合氣會本部道場最傑出的師範之一。該流派注重禪坐與呼吸吐納。初建於二戰後的夏威夷。

富木謙治的「日本合氣道協會」又稱為「富木流」。富木謙治與「養正館」創立者望月禾稔在向開祖植芝盛平學習合氣道之前，同屬於柔道「講道館」，師從柔道創始人嘉納治五郎學習柔道。富木最初協助開祖整理、編輯並出版了大量論述合氣道技術的書籍教材。富木由於受西方體育教育、競技等思想的影響較深，將體育訓練理論、方法以及競技引入了「富木流」合氣道。所以「競技合氣道」是「富木流」的特徵。

望月禾稔的「養正館」。望月禾稔曾是柔道創始人嘉納治五郎「講道館」的高足，與富木謙治一起被推薦至開祖處學習合氣道。並潛心學習劍道、

杖道等其他日本武道。望月禾稔將柔道、空手道等其他武道技法引入「養正館」合氣道。「養正館」創立於日本，興盛於以法國為中心的歐洲地區。

鹽田剛三的「養神館」。鹽田剛三也曾學習過柔道。後師從開祖學習合氣道8年。雖身材矮小瘦弱，但極具武學天賦。曾在二戰後第一次舉行的日本武道大會上，代表合氣道公開演武，使合氣道在當時的日本社會各階層盛名大彰。被公認為合氣道界首屈一指的大師，有「神技」的美譽。

現在，日本自衛隊、員警部隊所習練的合氣道就是「養神館」的合氣道。

第二節　合氣道特點

合氣道與中國武術以及世界各地的格鬥技擊技術相比較，在技法、技術和理念上有明顯的不同。總體上看有如下幾個顯著特點。

一、提倡理解尊重，不設比賽

1. 尊重對手

合氣道的精妙，在於摔倒和被摔倒的練習中相

互切磋，從而提高自己的技術水準。

比如兩個水準不同的人在一起練習，合氣道注重和對手的協調，將技法做得規範。所以水準較高的一方，就要由自身的改變以彌補對手的不足。

相反，水準較低的一方則要盡可能追趕上高水準的對手。和高級別的對手練習，水準較低的人自然能夠提高。對於高級別的練習者，可以提高技法的精確度，以至於無論什麼樣的對手都能夠應對，另外也可以提高察覺對手的能力。這樣相互尊重，磨鍊自己，也正是合氣道的目的所在。

2. 尊重理解

合氣道中「尊重理解」的精神，是有益於和諧社會建設的。在合氣道練習中，如果對手後退則自己要向前配合，如果對手進攻，則自己要施展技法將對手施加的壓力化解。

這種相互配合、和諧統一的技法思想就是合氣道的根本。如果不與對手協調配合，合氣道的技法也就無法實施。

在社會生活中，人與人之間的關係是非常複雜的。如果不懂得相互理解、相互謙讓的話，人與人

之間的關係將矛盾重重，我們的社會也將混亂不堪。但如果我們能站在合氣道「尊重理解」的基礎上與人相處，我們的社會將會變得平穩、和諧。

3. 不將比賽作為目的

合氣道不同於其他武道，沒有將爭奪輸贏勝敗作為比賽競技的目的。而是兩個人從相對的位置開始，一方先發動攻擊，另一方按照左右的順序施展技法化解對手的攻擊並將其摔倒或壓制，然後和對手交換攻守角色。

合氣道的練習就是這樣相互充當取方（防守）、受方（攻擊）來進行的。合氣道提倡由這種反覆磨鍊技法的方式，相互協調，相互幫助，共同提高。而不是爭強好勝、好勇鬥狠、驕橫狂妄。

如果將合氣道競技化，必然要導入規則。因此也就必然會受到規則的約束。在規則允許的範圍內怎樣做才能贏得勝利成了比賽的目的，這也就會造成比賽雙方為達比賽目的而不擇手段，從而導致傷害事故的發生。

這種做法有悖於合氣道「仁愛、不爭」的初衷。這就是合氣道不設比賽的原因。

二、防守反擊，制而不殺

合氣道從技術上來說，屬於防守型武術。沒有主動進攻的技術。在理念上也反對主動進攻他人。注重在防守時，透過使用當身（擊打）、摔投、擒拿等各項技術進行反擊。在技術使用上強調借力打力、順應自然、以柔克剛、以巧制勝。

在理念上更強調，即使對手懷有再大的敵意，也應以理解尊重、感化對手，由克制包容，消除其敵意為先。不得已非要使用技法，也要儘量做到「制而不殺」。開祖曾說：「即便透過武力降服對手，也無法徹底化解其敵意和報復之心。透過感化，化解敵意之心，才是武道的極意！」這正如中國孫子兵法所云：攻心為上。

三、沒有套路，對練為主

合氣道的主要技術（體術）多以模擬日常生活中遭遇侵害的情形而有針對性地設計。並且，追求「效法自然、順應萬變」的武道極致境界。因此，與中國傳統武術或者國外其他武道不同，沒有固定的套路或所謂「品式」。習練方式以兩人對練為主。

四、協調身心，注重修養

合氣道有著「智慧武道」「運動的禪」之美譽。原因是，合氣道摒棄了其他格鬥技擊術的暴戾，不執著於一拳一腳的得失輸贏，以避免習武者產生爭強好勝、好勇鬥狠的心態。超越了純粹的技擊層面，進而追求更高的精神境界。正如現任道主植芝守央先生所說：「合氣道練到最高境界就無法斷言你能變成什麼樣子。」但是我想開祖所宣導的「做至誠之人」是合氣道的目的，也是合氣道的作用，所謂「至誠之人」就是指「擁有至誠之心，且懂得平衡的人」。我們也正是為此而練習合氣道的。即便最終未必能夠成為「至誠之人」，但最重要的是要不斷地、真誠地追求這種境界。

極致、無敵。如果能夠達到自我的極致，自身、他人、社會、甚至大自然都會融為一體。這樣就不會與人產生對立，敵人也自然沒有了。

「清澈」的含義。合氣道中有所謂「清澈」的極致。如旋轉陀螺的中心很穩定而且看起來好像靜止一樣，但是任何東西碰到它以後都會被彈開。像看起來是靜止的陀螺那樣的心叫做「平常心」，保

持平常心非常重要。

筆者認為合氣道是透過外在武道技擊的修煉，進而影響提升習練者內心的精神世界，達到提升人格，完善自我，使身心高度統一的最佳途徑和方法。合氣道開祖曾說：「武道的真義，應以保護弱小，關愛他人而存在。」

第三節　合氣道的作用

一、提高身體素質，增強心肺功能

透過合氣道的練習，可以有效提高身體素質，加強心肺等臟器功能，鍛鍊神經系統的靈敏性，強壯骨骼，增加全身各關節的柔韌性，使身體動作的速度、力量、耐力等得到全面均衡的提升。

合氣道練習時經常使用到的受身（倒地或滾翻）保護動作，可以鍛鍊到日常生活中難以使用到以及其他健身項目難以鍛鍊到的身體部位，調動平時難以主動參與運動的肌肉和臟腑功能。

合氣道巧妙、實用的技擊防身功能，可以提高練習者的自我保護能力，有效地避免不法傷害以及

日常生活中的突發不測。

二、提高適應能力，保持樂觀向上的生活態度

合氣道宣導的理念以及效法自然、因勢利導的技法原理，可以使練習者由長期的磨鍊培養出平和仁愛、寬容自信、勇敢堅毅的意志品質。孕育一顆敏銳聰慧，自律且善於協調的心。由合氣道的攻防練習，學會與他人在競爭中和諧相處。提高自我在現代社會生活中的承受力，以及面對各種環境的適應能力，並始終保持樂觀和積極向上的生活態度。

三、緩解疲勞，釋放壓力

在社會競爭日益激烈的今天，每一個人都要承受來自社會、家庭等方面的身心壓力，內心充滿矛盾。透過合氣道練習緩解疲勞，瞭解掌握合氣道不爭不鬥的理念，有效地化解和釋放內心積蓄的鬱悶與壓力，對現代人更具有現實的積極作用。

四、廣交朋友，提高生活品質

目前的合氣道多採取集體鍛鍊的方式，在道場習練的過程中，可以廣為結交社會各階層人士，擴

大社會交往範圍，這無疑會對練習者提高生活品質以及事業提升有所幫助。良好的集體活動氛圍可使身心更加和諧健康。

第四節　著　裝

練習合氣道時要穿著白色柔道服。「初心者」（段前級別練習者）穿著白色柔道服和褲子。女性練習者3級（包含3級）以上也可穿著裙袴。初段以上的有段者繫黑帶，並且穿著裙袴（顏色僅為藍、黑兩色）。

裙袴前面有5個褶代表著儒家思想的仁、義、禮、智、信，即「五倫道德」。後面2個褶，寓意忠、孝（也有說忠、勇的）。（圖1-1、圖1-2）

為了便於行動，需要選擇型號合身的著裝。

為了能夠順利地完成技法，衣袖不宜過長，保持能看到手腕的長度為宜。

腰部和背部的服裝不要隆起，保持正確的著裝非常重要。

褲子的長度不要超過踝關節，以利於順利地完成技法。

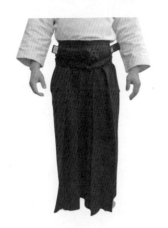
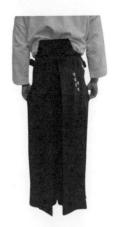

圖1-1　　　　　　　　圖1-2

　　裙袴下擺保持在腳步移動時不要絆倒腳的長度
為宜。裙袴的後部要高於前部。不宜穿著帶有污漬
或破損的服裝。（圖1-3）

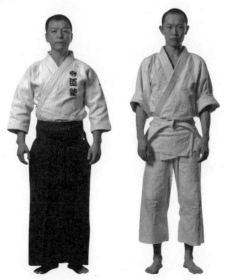

圖1-3

第五節　禮　儀

受生活環境和習慣等因素影響，從安全和整潔角度上考慮，日本武道多在室內進行。

世界其他國家和地區的合氣道活動也依從日本的習慣，在室內的「榻榻米」或者柔道、跆拳道墊子上進行。

合氣道脫胎於日本古武道。對在道場中練習者的禮儀極為重視。目的是由外在形式上的規範和強調，感染和培養習武者應時刻保持謙虛謹慎，對他人恭敬、尊重並心存真誠的感激。無論技藝達到怎樣高超的境界都應始終保持低調。合氣道道場禮儀分為立姿禮和坐姿禮兩種。

一、立姿禮

立姿禮即鞠躬，目光保持平視，雙手貼在大腿外側，上身保持一條直線，向前彎曲至45°或90°。（圖1-4）

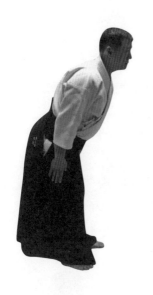
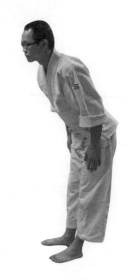

圖1-4

二、坐姿禮

坐姿禮更接近於中國古代漢唐前最恭敬的禮節。行禮前，上身保持正直，抬頭挺胸，目光平視，雙肩放鬆，臀部正坐在平放的雙腳之上，雙膝之間保持兩拳到三拳的距離。與對方行禮時，雙手向前伸出，兩隻前臂成倒「V」字形放在雙膝前側，雙手平伸靠攏。同時上身軀幹、頭部、背部至腰骶部挺直成一線向前彎曲，頭部微微上揚，以能看見對方為宜。行禮時內心也要保持適度的警覺。（圖1-5～圖1-8）

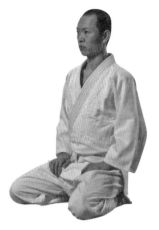

圖 1–5

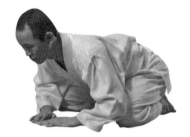

圖 1–6

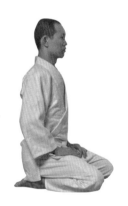

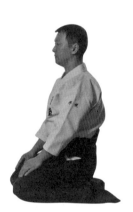

圖 1–7

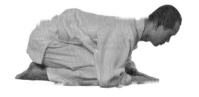

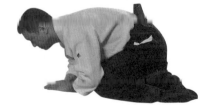

圖 1–8

三、合氣道禮節適用的場合

①練習者進入合氣道道場及練習結束離開道場時，都應向道場正面擺放的合氣道標誌或開祖像行禮，向已經到場的前輩、同輩以及後輩等練習夥伴行禮。

②練習開始前及結束後，由師生共同向正面擺放合氣道標誌或開祖像行坐姿禮。然後師生相互行禮。

③老師演示完練習技法或作個別指導後，練習者要向老師行禮表示感謝。一個技法開始練習前及結束後，夥伴之間要相互行禮。

④中途因故離開，要先徵得老師的許可方可離開。可以說，對禮的恪守貫穿於合氣道練習的始終。即「以禮始，以禮終」。

第六節　合氣道的技術等級

一、段前級別

段前級別分為日式、歐美兩種模式。

日式是段前五級制。五級最低，一級最高。日式的級別在腰帶上沒有區分，統一繫白色腰帶。初段以上有段者繫黑色腰帶。

歐美有六級制。六級最低，一級最高。級別用不同顏色的腰帶區分。通常，六級到一級的顏色是白、黃、橘、綠、藍、棕。歐美初段以上有段者繫黑色腰帶。

二、段 位

段位上，初段（即一段）最低。合氣道習慣稱為「初段」，意即「勿忘初心」，十段最高。開祖曾授予個別弟子十段位。

目前健在的最高段位者是九段。一般認為，達到八段已經是最高的了。因二代道主植芝吉祥丸健在時曾規定，今後將不再授予九段段位。

第二章
合氣道基本知識

第一節　身形構架

一、半身

半身（發音：han-mi）合氣道站立時的身形構架稱為半身。即面對對手，將自己身體一側向前凸出的姿勢。練習基本技法時，向前邁出一隻腳，以半身的構架面對對手。

從正面看左半身的面部、腹部、膝關節、腳趾都要正對對手。半身構架時，左腳和右腳打開與肩同寬，兩腳的朝向基本成45°。將重心置於兩腳之間，兩膝保持放鬆以便隨時可以移動。（圖2-1、圖2-2）

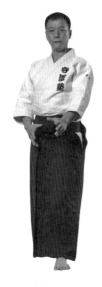 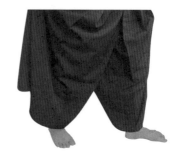

圖2-1　　　　　　　　　　圖2-2

【注意事項】

　　視線不要停留在一點，要關照對手整體的狀況。雙肩放鬆。手臂至指尖保持舒展。左腳的腳趾正對對手，或稍稍朝向外側。不可朝向內側。左腳向前邁出的形態為左半身，右腳向前邁出的形態為右半身。各種技法的要點也是從這種半身的姿勢開始移動變換的。

二、相半身與逆半身

　　面對對手半身架構分為相半身和逆半身。

1. 相半身

相半身（發音：ai-yi-han-mi）是在取方和受方相對峙時，雙方邁出同側腳時稱為相半身，雙方均為左半身架構時稱為左相半身，均為右半身架構時稱為右相半身。（圖2-3）

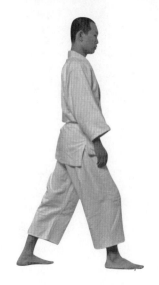
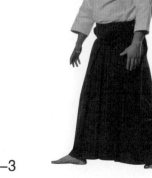

圖2-3

2. 逆半身

逆半身（發音：gia-ku-han-mi）是取受雙方邁出異側腳時稱為逆半身，取方為左半身，受方為右半身時稱為左逆半身，取方為右半身，受方為左半身時稱為右逆半身。（圖2-4）

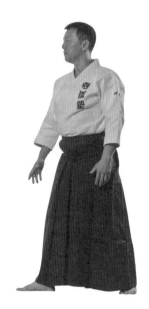

圖2-4

半身的構架在應對正面的攻擊時比較容易避開
攻擊路線（雙方身體中心的連線），身體的朝向也
比較容易轉換，因此在一人對多人的情況下也比較
容易應對。

【注意事項】

彼此關照對方身體的中線站立。偏離的話，將
無法進行有效的練習。

取方（發音：to-li），是施展技法的一方。受
方（發音：wu-kai），是進行攻擊的一方。

第二節　受　身

受身（發音：wu-kei-mi）
即受方的身體被投擲或倒地時
用來保護自己身體的技法。大
致分為後方受身、後方回轉受
身、前方回轉受身。

一、後方受身

後方受身（發音：wu-xi-
lou-wu-kei-mi）是身體向後方
摔倒時使用的受身技法，保持
身體放鬆且利用團身動作是技
法的要點。

向後摔倒時，先將一條腿
撤向身後並將大腿、小腿疊放
向地面。膝關節置於另一隻腳
向後的延長線上，身體向後仰
倒。（圖2-5～圖2-11）

圖2-5

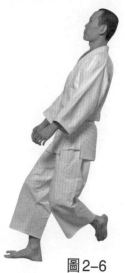

圖2-6

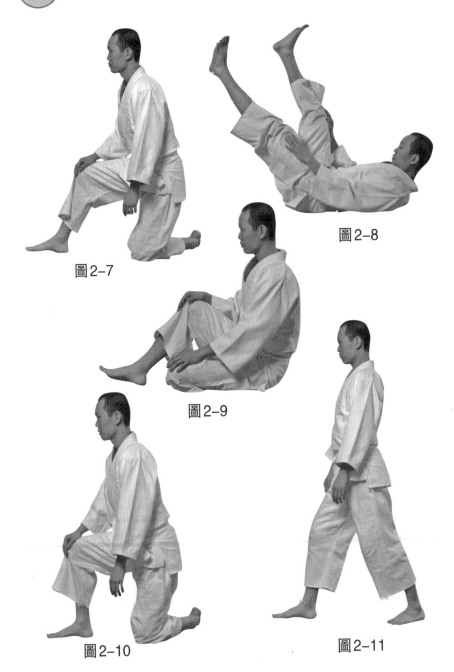

圖2-7

圖2-8

圖2-9

圖2-10

圖2-11

【動作要領】

按照腳背、小腿外側、膝關節、大腿外側、臀部、腰部、軀幹的順序依次平滑地著地。起身時，再利用反作用力，按照上述的身體部位向反方向依次返回站立姿勢。

【注意事項】

倒地過猛可能會使頭、頸受傷。不要豎起腳趾，以免戳傷腳趾。看著腰帶，收緊下頜（保持頭部抬起），以免後腦撞擊地面。保持收腹含胸。

二、後方回轉受身

後方回轉受身（發音：wu-xi-lou-kɑi-ten-wu-kei-mi）是身體向後摔倒時，沿著臀部、腰、背向著對角線肩部一側做回轉的動作。

向後摔倒時，按照一側腳背、小腿外側、膝關節、大腿外側、腰部、軀幹、另一側肩沿對角線依次著地，回轉身體，儘快回到站立的姿勢。（圖2-12～圖2-18）

【動作要領】

練習時，保持膝關節放鬆，將身體慢慢放低。保持收腹含胸、弓背，使身體儘量團成圓圈狀。雙手置

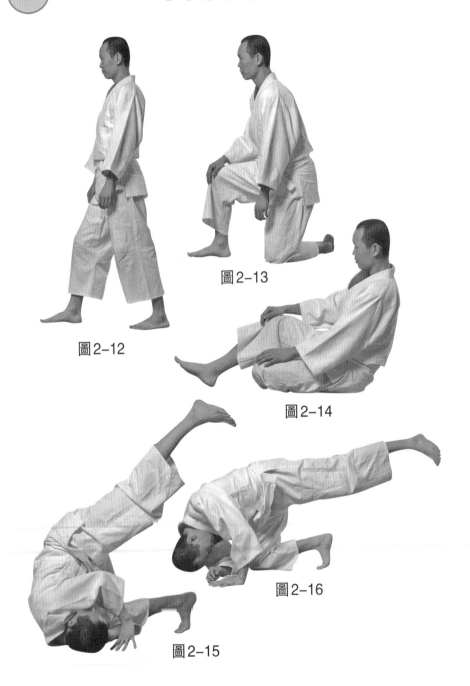

圖2-12

圖2-13

圖2-14

圖2-15

圖2-16

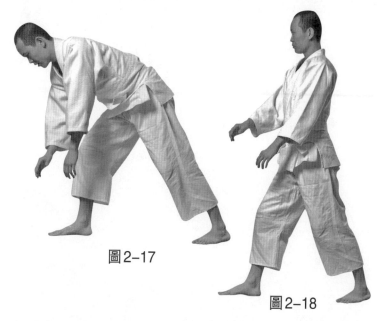

圖2-17

圖2-18

於最後著地的一側肩上，以便翻轉後，能夠利用雙手
支撐地面的反作用力，使身體儘快回到站立姿勢。

【注意事項】

倒地過猛可能會撞到頭部並壓迫頸椎，所以倒
地動作不可過猛。

三、前方回轉受身

前方回轉受身（發音：mai-kai-ten-wu-kei-mi）又叫前受身，是向前方摔倒時，身體像車輪一樣順勢回轉站立起來的動作。

首先，和腳同側的手向前伸出，雙手組成一個

圓的形狀順序著地，向前邁出的腿保持放鬆，緩緩
將身體放低。沿著前手外側、肩後側、後背、另一
側腰胯部、臀部、大腿外側、膝關節、小腿外側、
腳背、腳掌的對角線依次平滑地著地，利用回轉順
勢站起。（圖2-19～圖2-25）

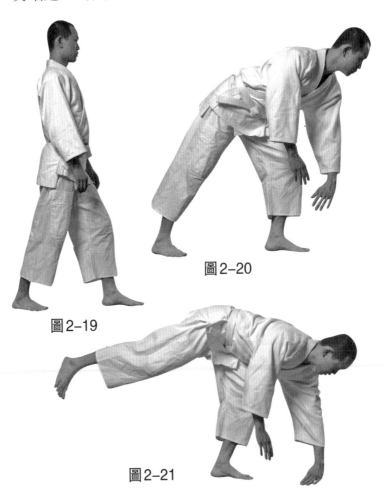

圖2-20

圖2-19

圖2-21

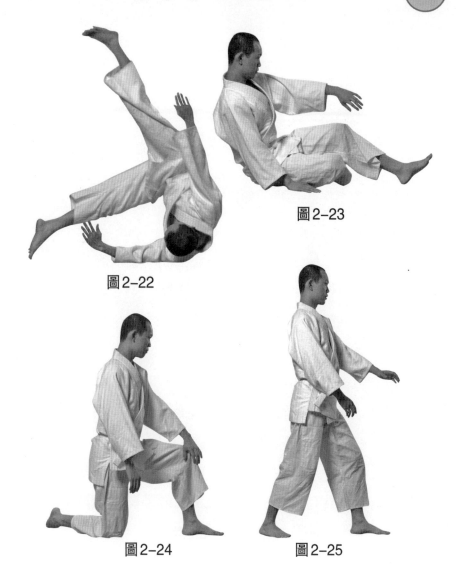

圖2-22

圖2-23

圖2-24

圖2-25

【動作要領】

　　前手臂要撐成圓弧形。保持收腹含胸、弓背，使身體儘量團成圓圈狀。眼睛向身後看，要低頭。

【注意事項】

前手著地時，手指需要朝向自己，身體沿著對角線向前方回轉。如果手指朝前，將會阻礙回轉，且容易受傷。

第三節　膝　行

膝行（發音：xi-koo）是坐技中使用的移動方法，而坐技是指在正坐時遭遇攻擊，不必起身，直接以跪坐的姿勢進行攻防的技法。這種格鬥技法稱為「坐技」，是日本古武道的特點之一。在現代生活中，「坐技」雖然已失去了原本的意義，但仍不失為一種鍛鍊平衡、手刀、腰腿協調性及力量的好方法。合氣道尤其重視和保留這種鍛鍊方法。

對於非常重視坐技的合氣道來講，是非常重要的動作。保持跪坐（豎起腳趾）的姿勢並保持上半身的平衡，練習前進、後退，轉身。

【動作方法】

保持正坐姿勢（圖2-26），豎起腳趾成跪坐姿勢（圖2-27），轉腰，抬起左膝向前邁出（圖2-28），左膝下落並將身體重心移至左膝上（圖2-

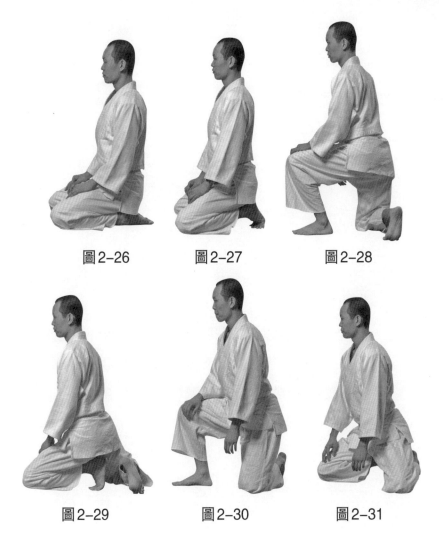

圖2-26　　　　圖2-27　　　　圖2-28

圖2-29　　　　圖2-30　　　　圖2-31

29），然後以左膝為軸，轉腰，抬起右膝向前邁出
（圖2-30），再放下右膝（圖2-31），抬起左膝向
前邁出，如此循環往復，最後恢復成正坐姿勢（圖
2-32、圖2-33）。

 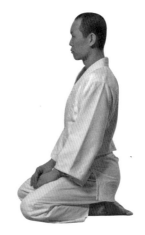

圖2-32　　　　　　　圖2-33

【動作要領】

上半身不要前傾。膝關節的角度小於90°。移動時，雙肩、腰胯、大小腿、腳掌及腳趾要儘量放鬆，由轉腰帶動膝關節向前邁出，以身體中線為軸，左右半身交替向前。

左半身轉到右半身時，上半身和下半身同時移動。向前邁出一隻腳時，另一隻腳要緊隨跟上。

【注意事項】

使用軟硬適中、厚度合適的地墊練習膝行以保護腳部、膝關節。不建議在粗糙的堅硬地面上練習，以免損傷膝關節。

註：手刀（發音：tai-ga-ta-na），在日本武道

裡是指手指尖到肘尖的
整個前臂和手掌部分；
可在徒手格鬥中做劈
砍、格擋和壓制動作。
（圖2-34）

圖2-34

第四節　合氣道的基本步型、身法

合氣道中，由入身、轉換、轉身等身形動作的
組合，能夠形成各種各樣的技法。而入身、轉換、
轉身等的基本步法、身形動作以及手刀的配合，統
稱為體捌（發音：tai-sa-ba-ki）。

熟悉這些基本動作，以便自由地應用到各種各
樣的技法當中。

一、入　身

入身（發音：yi-li-mi）是指將身體靠近受方的
動作。入身分為向受方身體中線靠近的形式和向受
方的側面靠近的形式。

【動作方法】

取方與受方相對站立,受方舉起手刀時,取方迎合受方舉起手刀的動作,後腳(左腳)向受方的側面大幅度上步入身,移動到受方的背面。(圖2-35～圖2-38)

【動作要領】

與受方接觸前,取方積極向上伸展手刀,迎擊受方手刀下劈的力量。保持膝關節放鬆。

【注意事項】

轉身(和受方同一個方向)時,注意前腳(右腳)向回收。兩腳間距不宜過大,否則會使下面的

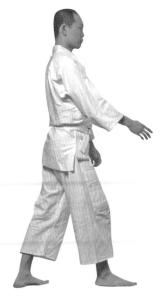
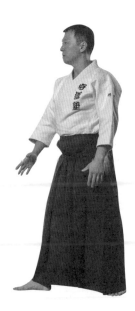

圖2-35

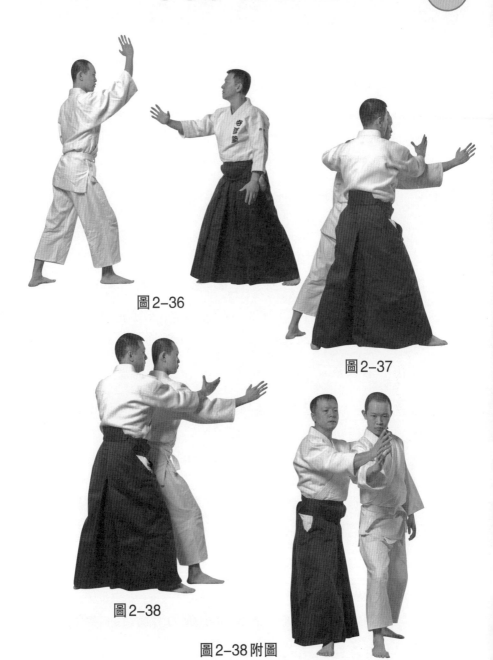

圖2-36

圖2-37

圖2-38

圖2-38附圖

動作變得遲緩。

二、轉 換

轉換（發音：ten-kan）是以邁出的腳為軸轉身的動作，是用來配合手刀和破壞受方身體平衡的動作。轉換經常與入身的動作結合使用。

【動作方法】

取、受雙方相半身（右腳在前）站立。受方左腳跨前一步變為逆半身（左腳在前）並抓住取方的右手手腕。取方右腳向受方的左腳側面跨進一步入身，右腳觸地後內扣（此點甚為重要，否則動作終止時，由於腳尖過於外撇會造成身體不平衡）並以右腳為軸，身體向外旋轉並舒展雙手手刀（手臂），轉換完成。（圖2-39～圖2-43）

【動作要領】

完成動作時，雙方的身體向同一方向。注意保持轉動腳的穩定。

雙肩、膝關節放鬆，保持身體平衡，透過手刀引導（畫圓的動作）受方的力量。

控制連結點（被受方抓住手腕的部分），靈活利用自身的體重完成轉換動作。

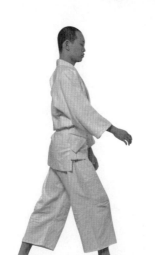
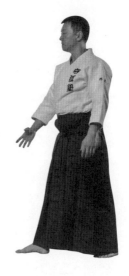

圖 2-39

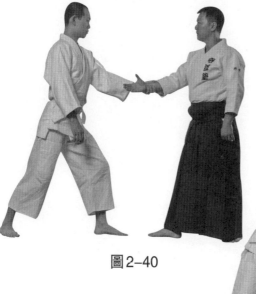

圖 2-40

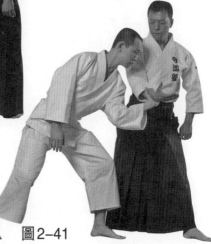

圖 2-41

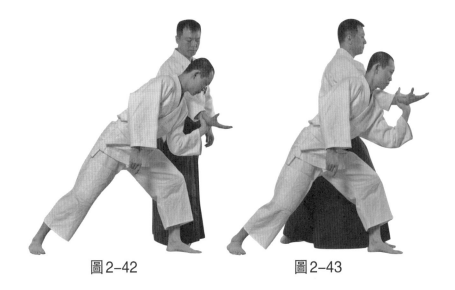

圖2-42 圖2-43

【注意事項】

　　轉換過程中以及轉換後，都要注意控制身體的姿勢，做到平衡、端正。

三、回　轉

　　回轉（發音：kai-ten）分為內回轉和外回轉兩種。在這裡，只以內回轉舉例說明。

【動作方法】

　　取、受方相半身（*左腳在前*）站立。受方右腳跨前一步變為逆半身（*右腳在前*）並抓住取方的左手手腕。取方左腳向受方的右腳外側跨進一步入

身，同時右手刀攻擊受方正面，左手刀向外伸展，
右腳跨前一步，向受方身體側面入身的同時，舉起
左手刀從受方腋下穿過，身體左轉，同時，左手刀
下劈，回轉動作完成。（圖2-44～圖2-48）

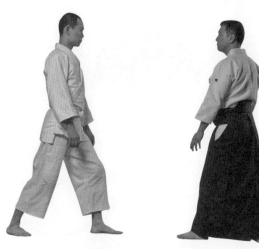

圖2-44

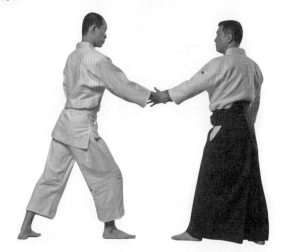

圖2-45

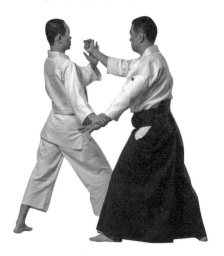

圖2-46

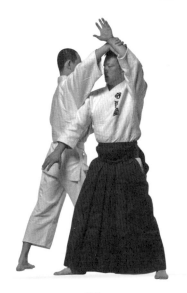

圖2-47

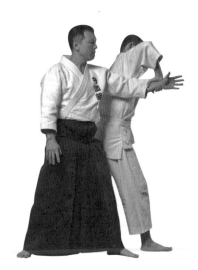

圖2-48

【注意事項】

做內回轉動作要特別注意的是，從對手（受

方）正面入身，穿過對手（受方）腋下做回轉是十
分危險的，易被對方另一隻手刀攻擊。因此，做回
轉的時機、角度至關重要。同時另一隻手刀（後
手）攻擊受方正面，分散受方注意力，並迫使受方
身體後仰躲閃，破壞其身體平衡，以創造回轉的時
機和空間。

四、轉 身

轉身（發音：ten-xin）就是旋轉身體，並且由
圓形的身法動作引導受方。

【動作方法】

取、受雙方相半身站立。受方右腳向前跨一
步，用右手手刀攻擊取方頭部左側，取方左手刀做
格擋動作，同時右腳向斜前方上步，以右手刀攻擊
受方面部，並以右腳為軸旋轉身體（轉身），引導
並控制受方的身體，使其保持在旋轉離心的態勢
裡，以便進行下面的動作。（圖2-49～圖2-53）

【注意事項】

做轉身時，注意膝關節保持放鬆，保持身體的
穩定。

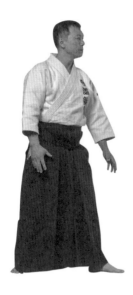

圖 2-49

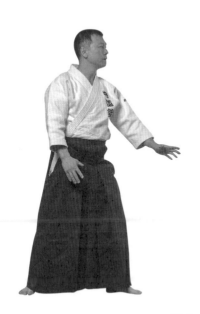
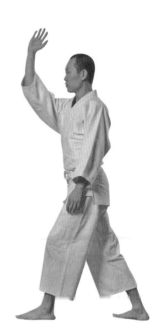

圖 2-50

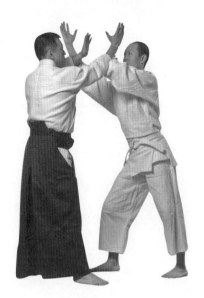
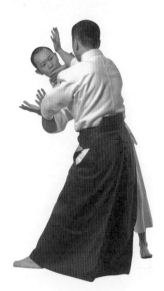

圖2-51　　　　　　　　圖2-52

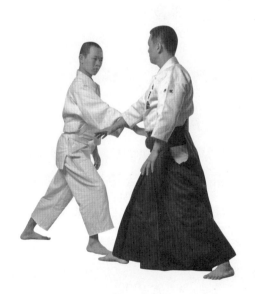

圖2-53

第五節　呼吸法

　　在合氣道中，將透過合理的姿勢和動作所產生的身（身體）心（意識）合一的集中力稱為呼吸力，呼吸力主要是由手刀發揮作用。而鍛鍊呼吸力的方法稱之為呼吸法（發音：ko-kiu-hoo）。

　　作為具有代表性的呼吸力鍛鍊法，在這裡介紹諸手取（雙手抓單手）呼吸法（站立技），以及坐技呼吸法（坐技）。

一、站立技呼吸法

1. 諸手取呼吸法・表技

　　諸手取呼吸法・表技（發音：mo-lo-tai-to-li-ko-kiu-hoo・o-mou-tai-wa-za）是站立技呼吸法（發音：ta-qi-wa-za-ko-kiu-hoo）中的一種。

　　是從受方的正面入身，直線進入到中心而實施動作的技法。

【動作方法】

　　取、受雙方相半身（右腳在前）站立。受方左

腳向前跨一步變為逆半身，並在用手刀砍壓取方手
刀的同時，從側面用雙手去抓拿取方的手臂。取方
右腳從受方左腳外側上步入身，借助入身時向前的
力量，舉起右手刀，從身體中線砍壓受方。將受方
摔倒。（圖2-54～圖2-60）

【動作要點】

手刀砍下時不要離身體過遠，注意保持身體姿
勢端正並保持身體平衡。

【注意事項】

由於本技法為鍛鍊技法，受方不必要過緊地抓

圖2-54

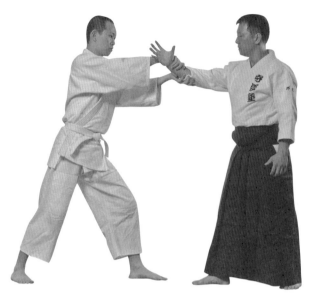

圖2-55

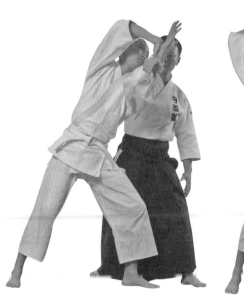

圖2-56

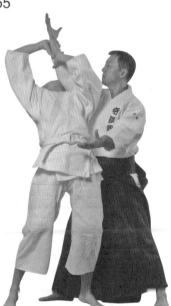

圖2-57

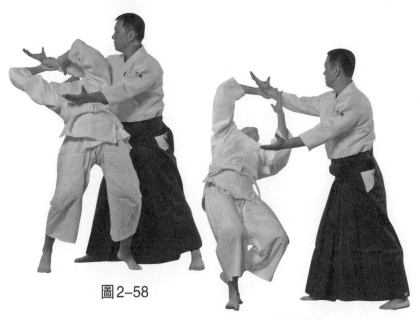

圖2–58

圖2–59

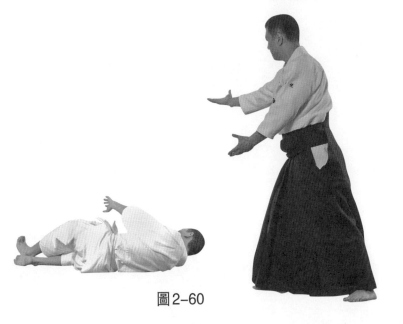

圖2–60

住取方和過於用力壓制取方的手刀。

2. 諸手取呼吸法·裏技

諸手取呼吸法·裏技（發音：wu-la-wa-za）是指入身、轉換進入到受方側後面實施的轉動畫圓技法。

【動作方法】

取、受雙方相半身站立。受方左腳向前跨一步變為逆半身，並在用手刀砍壓取方的同時，從側面去抓拿取方的手臂；此時，取方右腳向前邁出，入身到受方的側面，以右腳為軸做轉換，然後入身將被受方抓住的手臂引導到自己身體的中線，借助腳和腰的力量向受方身後砍壓，破壞受方的身體平衡，摔倒受方。（圖2-61～圖2-65）

【動作要領】

由撤步轉腰的力量完成轉換，從而破壞受方的身體平衡。

【注意事項】

舉起手刀時，不要僅靠手和手臂的力量，要借助入身、轉換的力量。

圖2-61

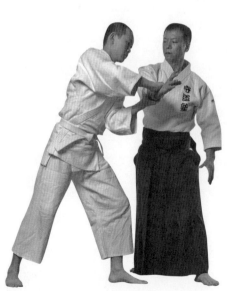

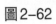

圖2-62

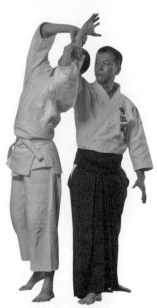

圖2-63

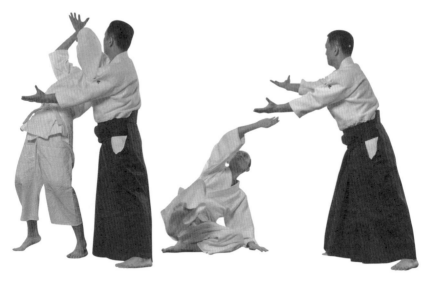

圖2-64 圖2-65

二、坐技呼吸法

坐技呼吸法（發音：zɑ-gi-ko-kiu-hoo）是
取、受雙方在正坐基礎上完成的動作技法。

【動作方法】

取、受雙方面對面正坐，受方雙手從側面抓住
取方的雙手腕，取方保持正坐姿勢，肩部和肘部向
下沉，將力量集中於手刀上，豎起手刀，自下而上
抬起受方的雙手，打開受方的腋下，使其上半身向
後傾斜，然後，移動右膝向受方的側面邁出一步，

抬起兩手手刀向後砍壓，拉伸受方的手臂，從而壓
制受方。（圖2–66～圖2–70）

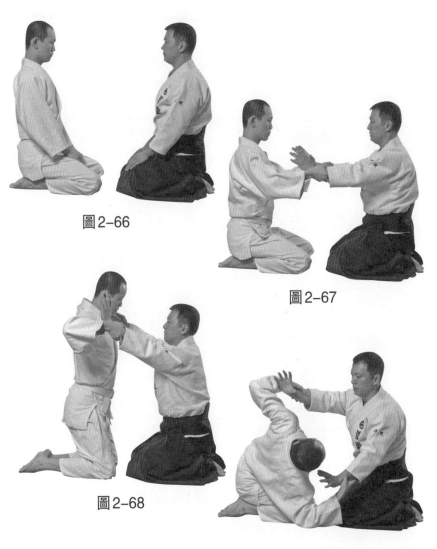

圖2–66

圖2–67

圖2–68

圖2–69

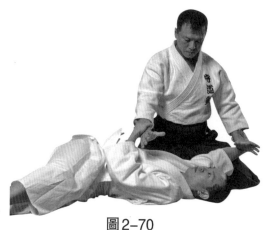

圖2-70

【動作要點】

練習坐技時，取方的身體不要過於前傾，也不要後仰，氣沉丹田保持身體坐穩。另外，手臂、肩部不要過分用力，透過正確的姿勢產生力量，並由手刀傳遞給受方。被受方抓住的雙手不要下壓，而是由腰部的力量將受方的雙手扶高。

【注意事項】

動作結束時，取方要保持跪坐（豎起腳趾）姿勢，不要聳肩，要保持下盤穩定。

第六節　腕關節鍛鍊法

合氣道中有很多控制手腕關節的技法。為了保

證練習技法時的安全，鍛鍊手腕的柔韌性可以說是一個重要的練習。透過拉伸手腕關節，擴大其活動範圍，以盡可能地避免受傷。

一、小手迴法

小手迴法（發音：kou-tei-ma-wa-li）左手拇指置於右手拇指根部，其餘四指握住右手掌外側（小魚際部位），雙臂收緊彎曲擠壓手腕。握持手腕前後移動，注意肩部不要用力。（圖2-71、圖2-72）

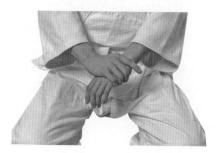

圖2-71

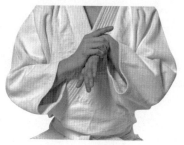

圖2-72

二、小手返法

小手返法（發音：kou-tei-gai-xi）右手拇指壓住左手小指指根，其餘四指握住左手拇指根（大魚際）部折返手腕，使左手拇指向前，掌心向外，折

返手腕的同時，將其從胸口向下拉至腹部。折返手
的手掌心要貼緊被折返手的手背。（圖2-73、圖
2-74）

圖2-73　　　　　　　　　圖2-74

第三章
合氣道基本技法

　　合氣道的體術（發音：tɑi jiu ci）也就是徒手
基本技法，大致分為固技、投技兩大部分。

　　基本技法，顧名思義即基本、基礎。是合氣道
技法的根本，所有合氣道技法皆由此衍生、變化而
出。就如合氣道開祖所言：最基本的技法，就是最
高級的技法。

　　就像再鮮豔燦爛的花朵也是由樸實的根莖孕育
生發出來的一樣。世間一切事物，失去了根本，就
是無源之水無本之木，是註定要枯竭的。

　　所以，請有興趣瞭解、學習合氣道或者開始學
習合氣道的讀者朋友們務必認真、紮實地學習和掌
握好合氣道的基本技法。

第一節　固　技

固技（發音：ka-ta-mai-wa-za），顧名思義，就是對人身體重要關節的壓制、鎖固。

而合氣道基本技法裡的固技，從外形上來看，都是針對對手腕、肘、肩關節的鎖固。但是，學習者要準確無誤地理解合氣道固技的重點，並不是簡單的用力壓制對手的關節，而是由控制對手的關節，達到協調、控制對手的身體重心，瓦解其身體平衡的技法。因此，在練習固技時，要時刻留意對手重心的變化。

在這一小節裡，為大家介紹合氣道基本技法·固技的第一、二、三、四教。而第五教為更能突出地說明該技法在實際應用中的作用，我們把它放在第四章武器取·短刀（奪取）篇中為大家介紹。

一、第一教

第一教（發音：dai-yi-kiou）應對對手不同的攻擊方式（抓、打）有不同的處理方法。這裡為大家介紹正面打第一教表技、裏技兩種技法。

所謂正面打（正面打ち發音：xio-men-wu-qi），即受方用手刀對取方頭頂中線，以模擬揮劍下劈的動作發動的攻擊。「正面打」並非實戰的攻擊方法，而是為了讓學習者便於掌握合氣道的基本技法，所設置的練習攻擊技法。

1. 正面打第一教・表技

【動作方法】

取、受雙方相半身（右腳在前）站立。受方右腳向前跨進一步，左腳隨即跟上；右手刀沿著取方身體中線上舉，然後模擬揮劍的動作下劈取方頭頂；取方在受方舉起手刀的同時，右腳向前跨進一步入身到受方的側面，用雙手刀控制受方的手腕和肘關節。然後，壓下受方右手腕；同時，左腳向前移動，破壞受方的身體平衡，將受方壓制臥倒於地面，壓制時，雙膝跪坐，左膝頂住受方肋部，右膝頂住受方手腕。（圖3-1～圖3-6）

【動作要點】

入身下壓手腕時，壓制的動作需要借助向前入身的力量。控制受方手腕的手不宜過早地抓握其手腕，以免技法與動作僵化，不便於做其他變化，而

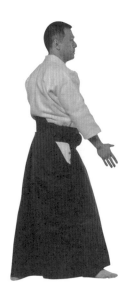

圖3-1

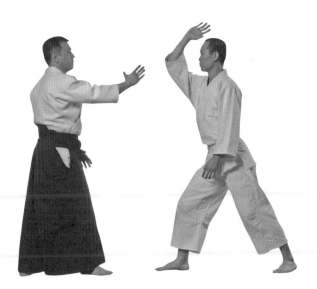

圖3-2

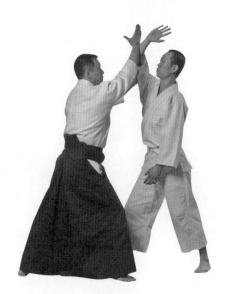

圖3-3

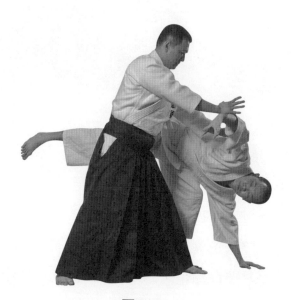

圖3-4

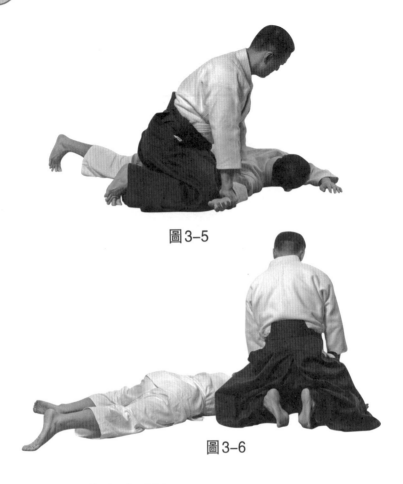

圖3-5

圖3-6

應以手刀的方式壓制。

【注意事項】

　　在壓制受方時，不能使受方的肩部抬起，手臂與軀幹打開的角度等於或大於直角。不要用手腕的力量，而是要以跪坐（腳趾豎起）的姿勢很好地借助體重來壓制受方。

2. 正面打第一教·裏技

【動作方法】

　　取、受雙方相半身（*右腳在前*）站立。受方右腳向前跨進一步，左腳隨即跟上；同時，舉起右手刀沿取方頭頂下劈；取方在受方舉起手刀的同時，右腳向前跨進一步入身到受方側面；同時，用雙手刀控制受方的手腕和肘關節向上扶高，然後，向右轉身將受方壓制至地面。（圖3–7～圖3–12）

【動作要點】

　　轉身與壓手腕要同時進行。

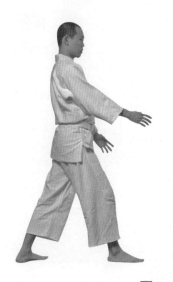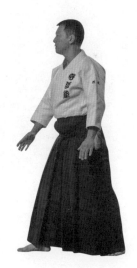

圖3–7

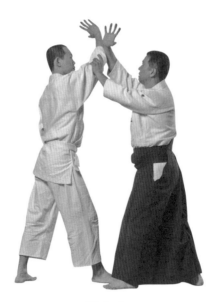

圖 3-8

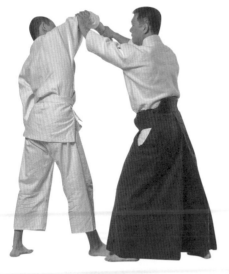

圖 3-9

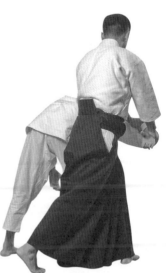

圖 3-10

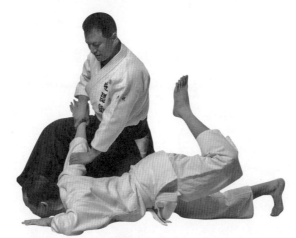

圖3-11

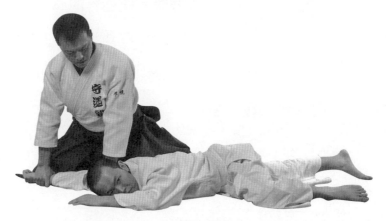

圖3-12

　　需要說明的是，第一教技法如同前面介紹的站立技呼吸法一樣，並非是實戰用的技法，僅為道場中的鍛鍊技法。但卻是瞭解學習合氣道不可或缺的技法。堪稱合氣道的第一重要技法。

由第一教技法的鍛鍊，可以瞭解掌握時機感、呼吸力領會化解身體平衡的要訣。這些不單單對合氣道重要，甚至對所有格鬥技擊都至關重要。以上內容請練習者在學習過程中用心體會。只有瞭解掌握其中的精微奧妙，才能達到技擊的至高境界。

二、第二教

第二教（發音 dai-ni-kiou）技法在基本（基礎）技法裡，原本是用（受方做）正面打的形式練習。但是為了突出該技法的特點以及在實戰中的作用，我們在這裡用應用技法進行介紹。

1. 肩取第二教·表技

肩取（發音：ka-ta-to-li）第二教是在被對方抓住肩部時使用的技法。

【動作方法】

取、受雙方相半身（左腳在前）站立。受方右腳向前上步，以右手抓住取方的肩部，取方右腳向前上步入身；同時以右手刀攻擊受方面部，然後右手刀順勢向左移動壓制住受方肘關節內側，以右腳為軸，左腳向左後方撤步並轉身從而破壞受方的身

體平衡；隨後，右手上移抓住受方手腕，左手從下向上推壓受方肘關節，右手翻壓受方手腕關節，左手推壓受方肘關節，將受方扭壓至地面並用左手控制住受方肩關節，右手將受方的手臂環抱住並扭轉受方肩關節將受方控制住。（圖3-13～圖3-21）

【動作要點】

透過轉身破壞受方的身體平衡時，不要強行拉拽手腕，而要結合轉身的動作，翻起受方肘部時，也要結合被抓肩部向上、向前頂起的動作，托高受方肘部，再壓下。

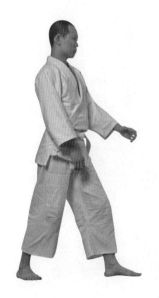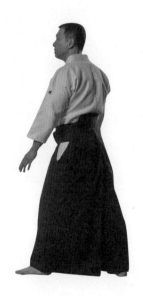

圖3-13

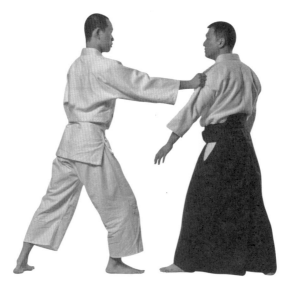

圖 3–14

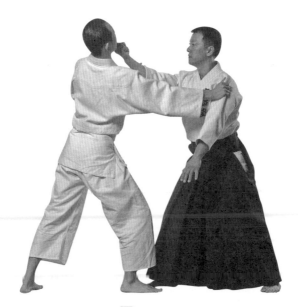

圖 3–15

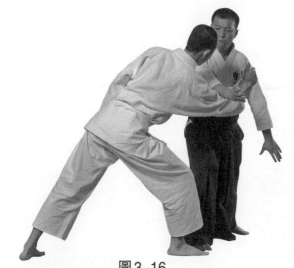

圖 3-16

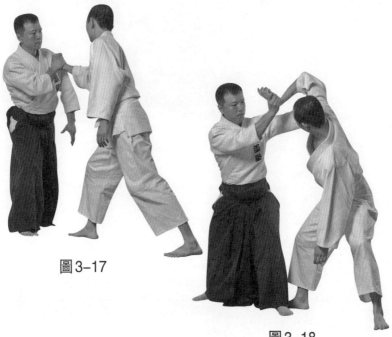

圖 3-17

圖 3-18

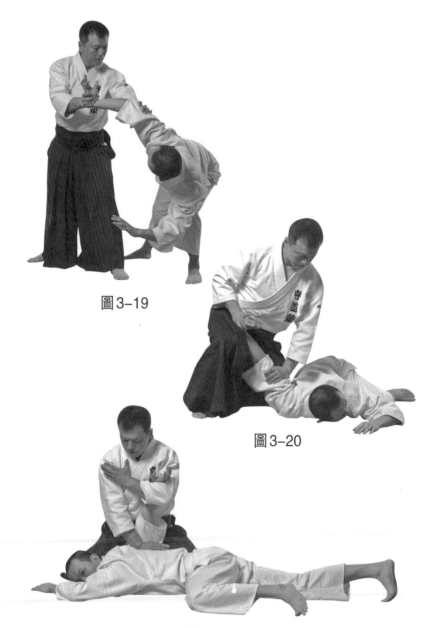

圖 3-19

圖 3-20

圖 3-21

扭轉受方手腕使其手心向前的方法是：拇指壓住受方拇指根部，其餘四指抓住其手掌外緣部位（小魚際），掌心要緊貼受方掌背，不得有較大間隙（圖3-22）。

圖3-22

最後要以跪坐（腳趾豎起）的姿勢，增加壓迫力量。雙膝夾住受方肩部，一個膝關節頂住受方後腦，另一個膝關節頂住受方腋下。左手用肘彎夾住受方手腕部，右手壓住肩胛部或向內橫切其肘部，以環抱其手臂的姿勢，向其頭部做壓迫及扭轉。

【注意事項】

要特別注意，練習時應避免動作過快和動作幅度過大，否則容易造成對方肩關節受傷。

2. 肩取第二教・裏技

【動作方法】

取、受雙方相半身（左腳在前）站立。受方右腳向前上步，以右手抓住取方的肩部，取方右腳向

斜前方上步入身；同時，用右手刀攻擊受方面部，然後右手刀順勢向下移動壓制住受方肘關節內側左手順勢托住受方右臂上推；同時，右腳向後撤步，右手上移抓住受方手腕並扭轉受方腕關節右手拉，左手將受方壓制跪地；接著，右腳後撤，左手控制住受方肩關節將受方壓倒於地面；然後，左臂環抱受方右臂並向後扭轉，右手控制住受方肩關節，將受方控制住。（圖3-23～圖3-33）

【動作要點】

壓迫擰轉受方的腕關節時，要將受方的手腕緊緊貼住自己的肩部，並且要使受方的腕關節、肘關

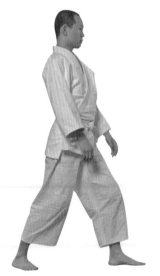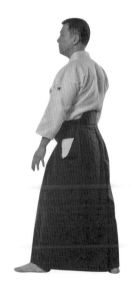

圖3-23

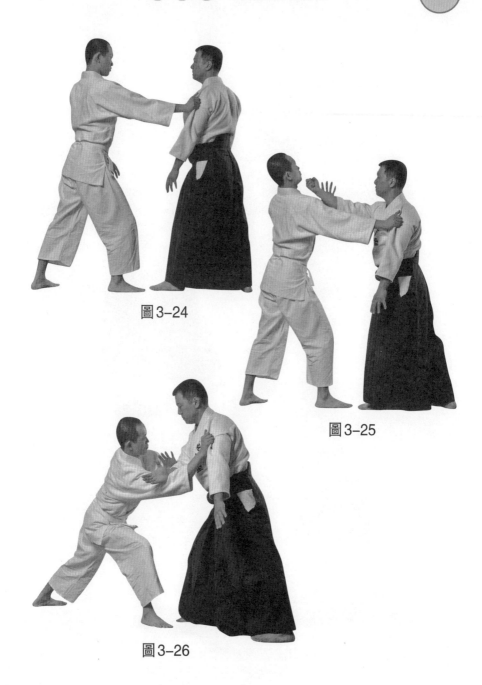

圖3-24

圖3-25

圖3-26

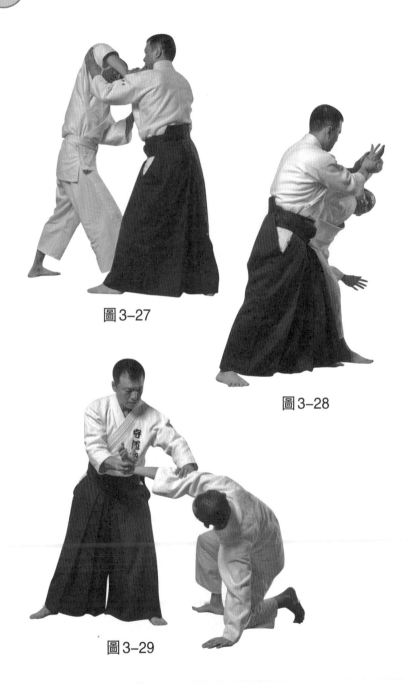

圖 3-27

圖 3-28

圖 3-29

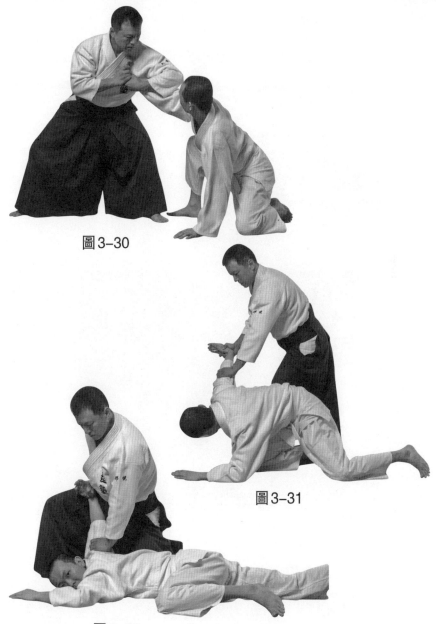

圖3-30

圖3-31

圖3-32

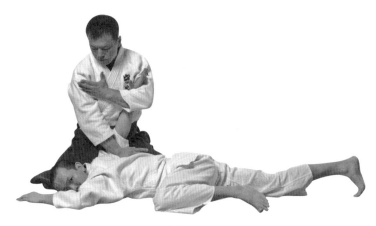

圖3-33

圖3-34

節處於彎曲的狀態。（圖3-24）

【注意事項】

在練習時，要控制好力道，避免受方腕、肘關
節受傷。

三、第三教

第三教（發音：dai-san-kiou）源於第一教的變化，由擰轉對方的手掌、手腕、肘、肩關節而控制對方的技法。最後壓制、擰轉肩關節的方法與第二教不盡相同。

1. 正面打第三教・表技

【動作方法】

取、受雙方相半身（*右腳在前*）站立。受方舉起手刀時，取方用雙手刀控制受方的手腕和肘關節，然後壓下受方右手腕，同時向前入身，用右手擰轉受方的手掌部位並向上推起受方肘部，再次入身，換左手從手背方向抓住受方的右手掌，右腳向前邁出，擰轉受方的手掌部位，同時轉身，擰轉受方的小手指部位並向下砍，右手刀壓制其肘關節迫使受方的肘和肩降低位置，右腳向後撤、向下坐的同時將受方向前拽倒，壓制受方至俯臥姿勢，完成最後的壓制。（圖3–35～圖3–44）

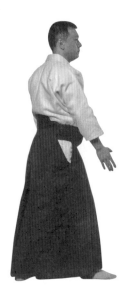
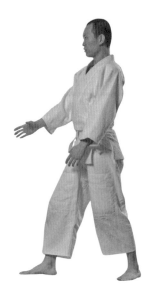

圖 3-35

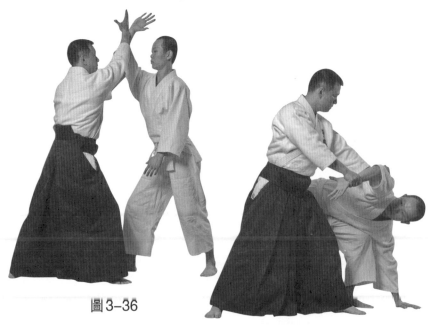

圖 3-36

圖 3-37

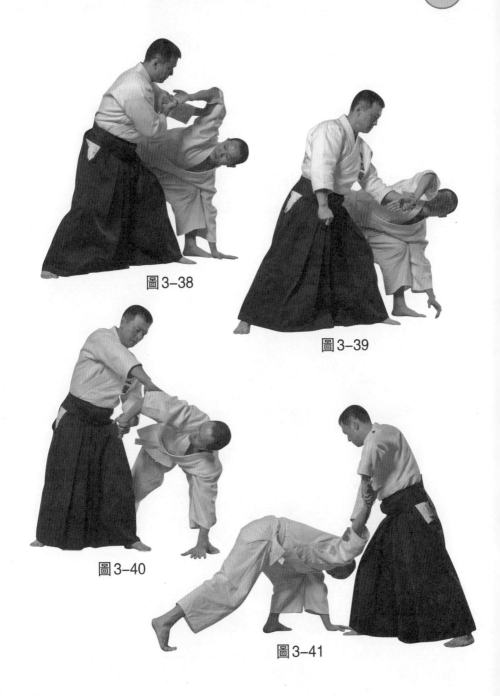

圖 3-38

圖 3-39

圖 3-40

圖 3-41

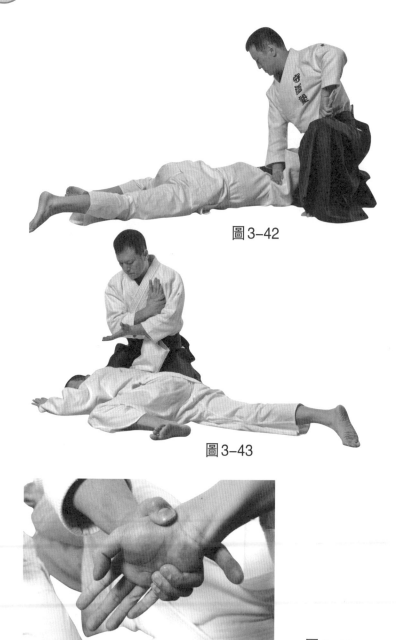

圖 3-42

圖 3-43

圖 3-44

【動作要點】

　將受方的手掌部位擰轉並向上推起，然後從下方換手並向下砍的動作要連貫。

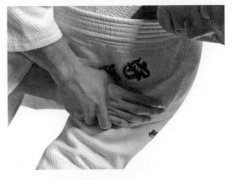

圖3-45

　壓制時，跪坐姿勢的要求與第二教相同，控制肘部的手刀沿肘部向上捋，扣住受方手背，將其手掌按在自己肩部並向其頭部方向擰轉其手腕和肩關節。（圖3-45）

【注意事項】

　練習時，抓住受方手掌擰轉的力度要適度，否則極易造成對方手腕、尺、橈骨、肘關節的嚴重損傷。

2. 正面打第三教・裏技

【動作方法】

　取、受雙方相半身（*右腳在前*）站立。受方舉起手刀時，取方左腳向前跨進一步，入身到受方的側面；同時用雙手刀控制受方的手腕和肘關節並扶高手肘，然後轉身壓下受方的右手腕，控制受方肘部的左手從受方的手掌背部抓住並擰轉受方手掌向

上托起，左腳再次向受方身後入身，左手從自己身體中線砍下，右手壓制受方肘部向下；同時，右腳後撤再次轉身，向下坐的同時將受方向前拽倒，壓制受方至俯臥姿勢。（圖3-46～圖3-54）

【注意事項】

第三教轉換雙手控制受方手掌部位的方法比較複雜。

切記，在換手時已完全化解對手的身體平衡，並始終做有效壓制，才是有效控制的重要前提。請牢記正確的順序，反覆練習，方可做到嫻熟。

圖3-46

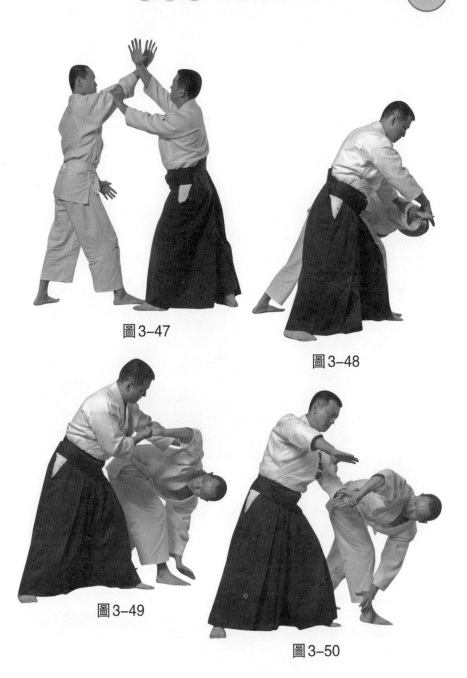

圖3-47

圖3-48

圖3-49

圖3-50

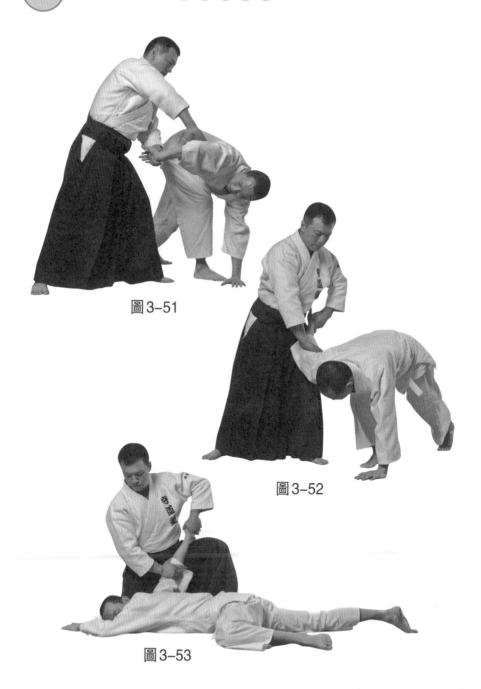

圖 3-51

圖 3-52

圖 3-53

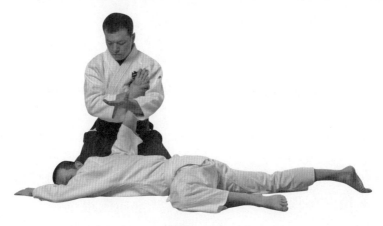

圖3-54

四、第四教

第四教（發音：dai-yong-kiou）是透過第一教的技法砍下受方的手臂，並由壓制腕關節控制對手的技法。

表技壓制手腕部（尺骨、橈骨之間的痛點），裏技壓制橈骨，控制對手。

1. 正面打第四教‧表技

【動作方法】

取、受雙方相半身（右腳在前）站立。受方舉起手刀時，取方上步入身，以雙手刀控制受方的手臂並壓下，左腳向前邁出壓制受方並化解受方身體

平衡，然後將控制肘部的左手移動到受方腕關節的脈部，和右手一起，如同握刀的姿勢握持受方前臂腕部，左手以食指的根部壓在受方的脈部，從小指開始將所有手指順序收緊，左腳繼續向前邁出，同時雙手像揮刀一樣砍下受方的右臂，壓制受方俯臥在地；然後食指繼續壓在受方的脈部，並收緊所有手指，將自己身體的重量置於食指的根部。（圖3-55～圖3-60）

【動作要點】

壓迫痛點的手是靠近受方一側的手，圖中為左手，反之在另一側，則為右手。

圖3-55

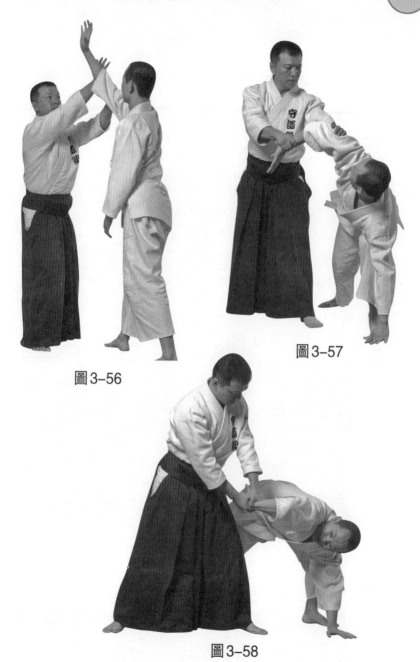

圖 3–56

圖 3–57

圖 3–58

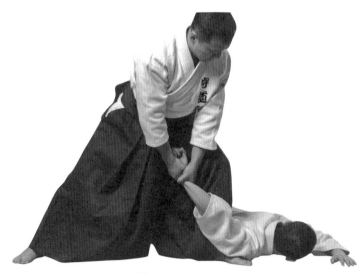

圖3-59

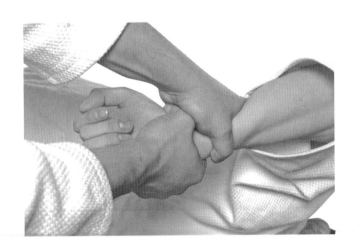

圖3-60

　　表技壓迫的痛點在掌根腕橫紋向上兩到三指正
中，尺骨與橈骨之間的位置。

2. 正面打第四教・裏技

裏技是將食指根壓在受方的橈骨部位控制對手的技法。

【動作方法】

取、受雙方相半身（右腳在前）站立。受方舉起手刀時，取方入身到受方的側面，控制受方的肘和手腕，由轉身壓下受方的右臂，然後以受方的肘關節為支點向上推起，控制肘部的左手迅速移動到受方橈骨部位，以右手握持受方的手腕，左手食指根壓住受方的橈骨部位，雙手握持受方的手腕，再次轉身，同時砍下受方的右手腕，壓制受方至俯臥地面。左手食指根位於橈骨部位，兩手握持的部位不要留有縫隙，從小指開始所有手指順序收緊，同時利用體重壓制其橈骨。（圖3-61～圖3-67）

【動作要點】

第四教無論表技壓制手腕脈痛點，還是裏技壓制橈骨，都需要反覆習練，才能迅速找到準確位置，熟練利用自身體重對上述位置做有效壓制。

還有，在受方肘部彎曲的情況下比較容易做到有效壓制。

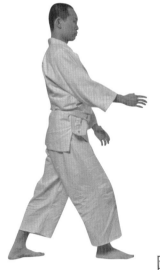
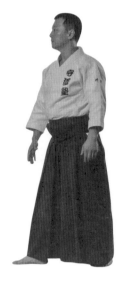

圖 3-61

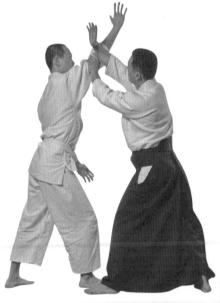

圖 3-62

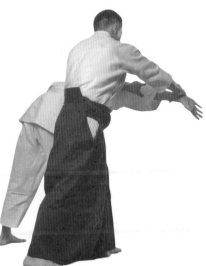

圖 3-63

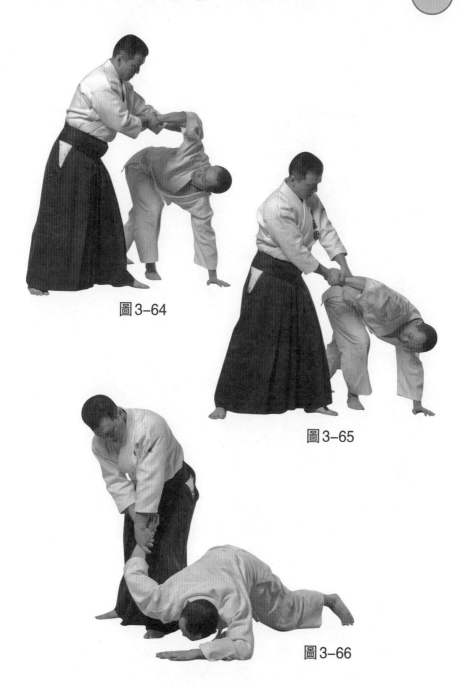

圖3-64

圖3-65

圖3-66

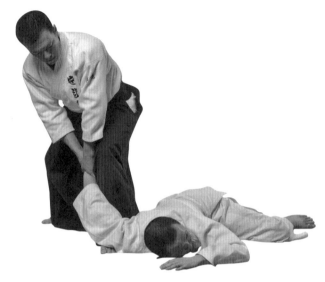

圖3–67

第二節　摔投技

摔投技（發音：na-gai-wa-za），即利用對手攻擊的力量，借助自身合理的姿勢和動作所產生的身心合一的呼吸力，將兩者相融合，採取誘導、引帶等方式協調、控制對手身體重心，破壞對手身體平衡、摔投對手的技法。

合氣道的摔投技法有：四方投（摔）、入身投（摔）、回轉投（摔）、天地投（摔）、小手返（反手摔）共5個技法。需要說明一下，小手返技

法，在合氣道技法裡較為特殊。嚴格來說，該技法屬於摔固技，即摔投、鎖固壓制相結合的技術。在後面會為大家詳細解說。

下面為大家介紹5個摔投基本技法。

一、四方投

四方投（發音：xi-hoo-na-gai）是合氣道中具有代表性的基本技法。如同其他合氣道技法一樣，應對對手不同的攻擊方式（抓、打）都可以將其引入到四方投技法當中來。在這裡，為大家介紹片手取（片手取り）ka ta tei tou li；受方單手抓取方單手）四方投的表技和裏技。

1. 片手取四方投・表技

【動作方法】

取、受雙方相半身站立。受方左腳跨前一步變為逆半身，單手抓住取方右手腕，取方左腳向斜前邁出一步，入身的同時左手抓握受方的左手腕，並沿自己身體中線舉起被抓住的手刀，透過入身的動作順勢帶動手刀，拉帶受方。取方再次向前邁出一步，用雙手控制住受方的手腕部分，雙手舉過頭頂

的同時轉身。然後沿對方的肩部向後下拉拽，將受方摔倒。（圖3-68～圖3-75）

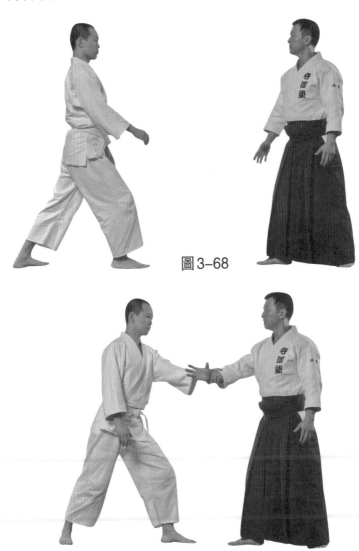

圖3-68

圖3-69

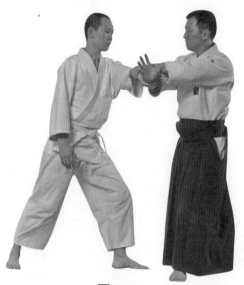

圖3-70

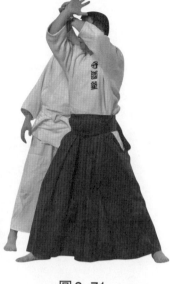

圖3-71

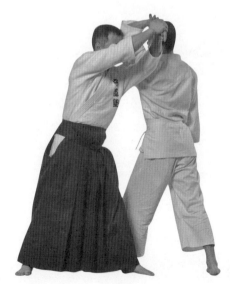

圖3-72

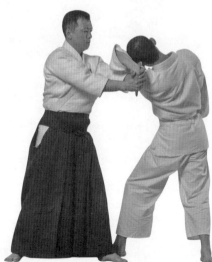

圖3-73

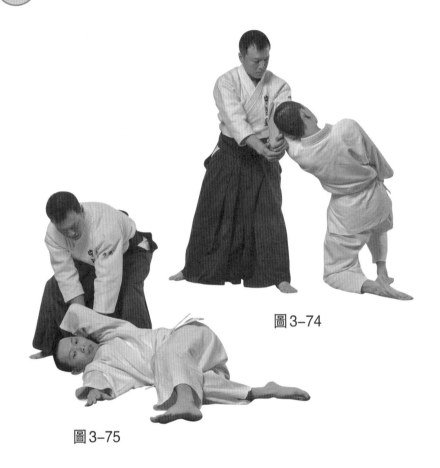

圖3–74

圖3–75

【動作要點】

取方要注意將入身的動作與舉起手刀的動作相
結合。

【注意事項】

注意手刀舉起、砍下的動作不要偏離身體中線。

如果將受方摔向遠方，則無法與受方保持合適

的距離與自身的平衡，不利於正確的練習。

　　練習過程中，最後拉下對方時，注意把對手的手控制在同側肩胛骨位置。切記用力不要過於猛烈，否則極易造成對手腕部、前臂、肘部、肩部的嚴重受傷。

2. 片手取四方投・裏技

　　表技由向受方的中心入身，舉起手刀，破壞受方身體平衡，裏技則需要入身到受方的側面，轉身的同時舉起手刀破壞受方身體平衡。

【動作方法】

　　受方抓住取方手腕時，取方的右腳邁向受方的側面，左手抓握受方腕部，入身、轉身的同時舉起手刀並與受方保持連結。以雙手抓住受方的左手，保持舉起手刀的狀態，想像要與受方背部完全貼合的狀態，以雙腳為軸，向後充分轉動身體，將受方向前砍下，摔倒受方。（圖3–76～圖3–83）

【注意事項】

　　需要注意的是入身、轉身的動作和舉起手刀的動作要結合起來成為一套連貫的動作。

　　將受方向後砍下時，如果將受方摔得太遠，則

無法與受方保持合適的距離，不利於正確的練習。

另外用力過猛會導致受方的肘和手腕受傷。

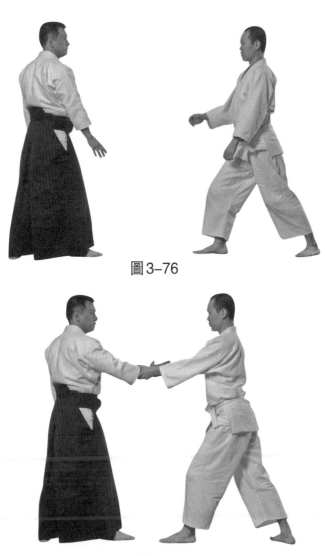

圖3-76

圖3-77

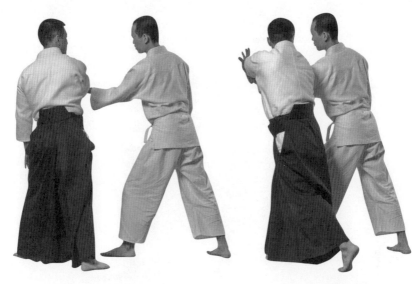

圖3-78　　　　　　　　　　圖3-79

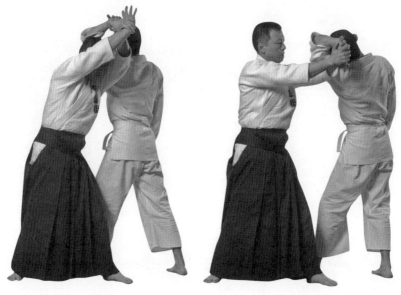

圖3-80　　　　　　　　　　圖3-81

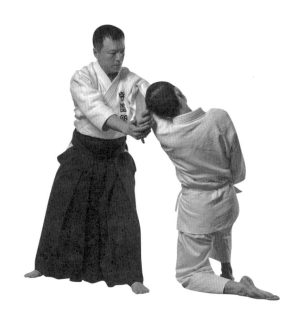

圖 3–82

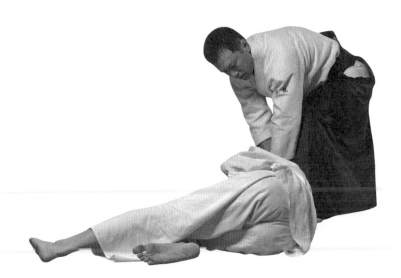

圖 3–83

二、入身投

入身投（發音：yi-li-mi-na-gai）是迎著受方的正面攻擊，從側面入身避開受方的攻擊路線，透過轉身的身法動作引導受方的力量，破壞其身體平衡，是以手刀控制其頭頸部並向下揮砍而將受方摔倒的技法。

【動作方法】

取、受雙方相半身站立。受方抬起手刀的同時，取方從受方的側面入身，雙手刀控制受方的頸部和手刀，以左腳為軸，右腳撤步繼續轉身，破壞受方的身體平衡，然後，右手刀向上揚起，控制其頭頸部，右腳再次大幅度入身，同時手刀砍下，摔倒受方。（圖3-84～圖3-92）

【動作要點】

手刀砍下的動作要與轉腰、撤步轉身的動作相結合，通過全身整體連貫的動作破壞受方的身體平衡。

【注意事項】

在入身、轉身破壞對方身體平衡到最後入身摔倒對手的過程中，要保持一側腳在前時，同側手刀也要在前。

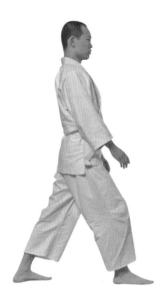

圖 3-84

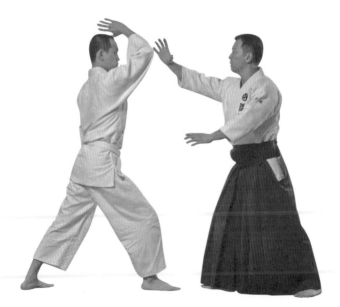

圖 3-85

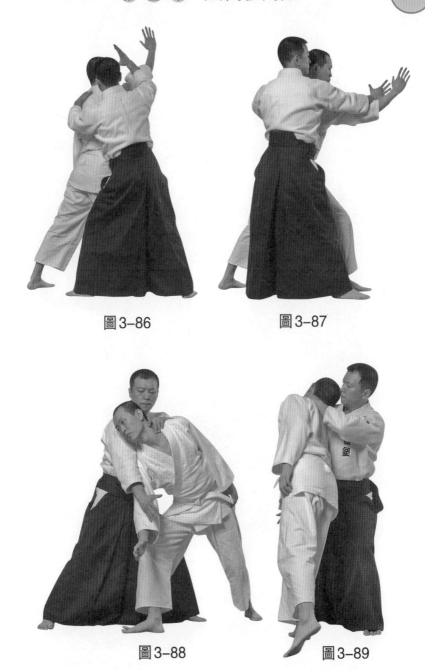

圖3-86　　　　　　　圖3-87

圖3-88　　　　　　　圖3-89

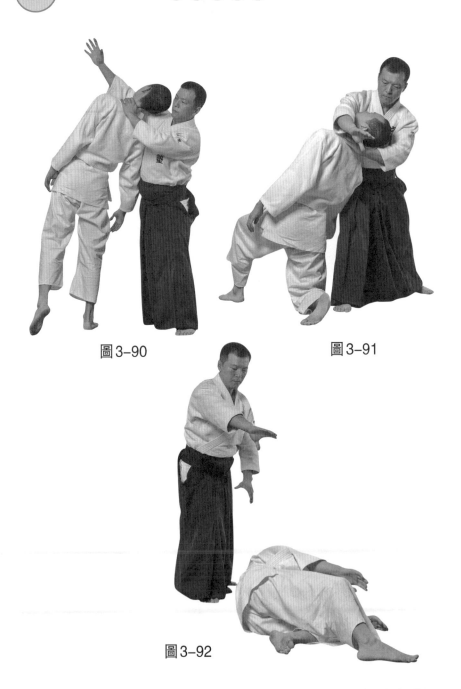

圖3-90

圖3-91

圖3-92

在練習時，手刀上揚托起受方頭頸部，再向下砍的動作，要注意控制力度，不要猛挫對方頭頸部，以免造成傷害。

三、回轉投

回轉投（發音：kai-ten-na-gai）是利用對手攻擊的力量，迫使其身體像車輪一樣旋轉摔倒。而取方手刀也是透過大幅度旋轉畫圓的動作，引導控制對手。技法以此得名。

在這裡，為大家介紹片手取，內回轉投、正面打外回轉投的兩種做法。

1. 片手取內回轉投

片手取內回轉投（發音：wu-qi-kai-ten-na-gai）屬於練習用的基本技法，較難在實戰中應用。

就如其他多數合氣道技法一樣，回轉投也有表技、裏技兩種做法。

作為對基礎技法的瞭解，以及篇幅的關係，在這裡我們只介紹回轉投表技的做法；裏技做法，待以後有機會再為大家介紹。

【動作方法】

取、受雙方相半身站立，受方左腳上步變為逆半身，並以左手抓住取方的右手腕，取方在受方接觸自己右手的同時，左腳跨前一步入身到受方側面，另一隻手自下而上攻擊受方正面，結合入身的動作，透過（被抓住）手刀外展和攻擊迫使受方身體後仰以破壞受方身體平衡，左腳再次向前踏出一步，同時舉起手刀，透過手刀將受方的肘關節向上扶高，使得受方的身體向前彎曲，創造出入身的空間，以側身的姿勢將左半身穿過受方腋下並同時轉身，右腳向後撤一大步，同時右手手刀砍下，左手控制受方的後頸部，右手抓住受方的左手腕，右腳向前踏出，摔投對手。（圖3-93～圖3-100）

【動作要點】

入身攻擊對手時，不是從側面攻擊，而是自下而上的攻擊。

摔投對手時，控制受方的後頸部，抓住手腕，摔投對手。

從對手正面入身，穿過其腋下做回轉是十分危險的（易受到對方另一隻手刀的攻擊）。因此，做回轉的時機、角度至關重要。

圖 3-93

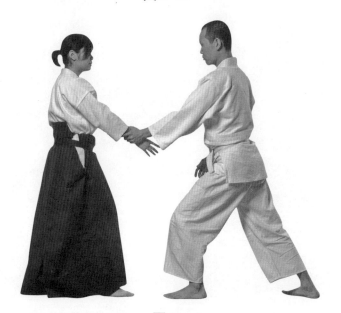

圖 3-94

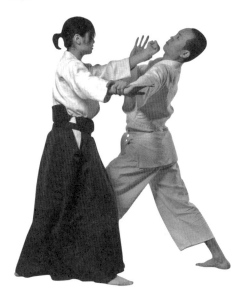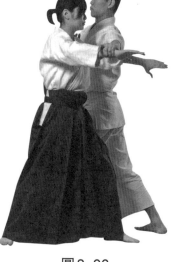

圖 3–95　　　　　　　　　　　圖 3–96

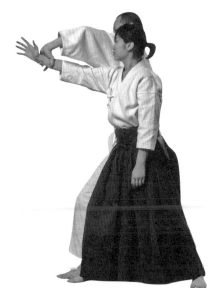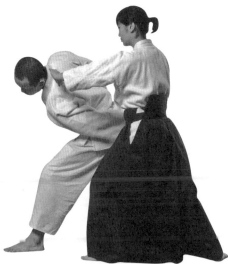

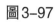

圖 3–97　　　　　　　　　　　圖 3–98

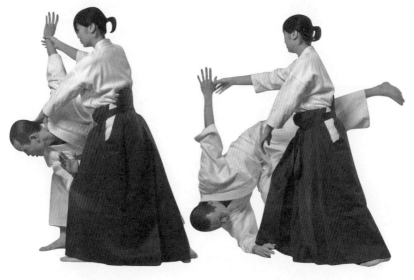

圖3-99　　　　　　　　圖3-100

2. 正面打外回轉投

正面打外回轉投（發音：sou-tou-kai-ten- na-
gai）也有表技、裏技兩種做法。在這裡，我們只為
大家介紹表技。

【動作方法】

取、受雙方相半身站立。受方舉起手刀的同
時，取方左腳大幅度入身到受方側面，並保持與受
方目視同一方向。此時的右腳要避開攻擊路線。左
手砍下受方的右手刀，右手控制受方的後頸部向前

砍下，兩個動作相結合，破壞受方上半身的平衡，同時左手刀向下，握持受方的手腕從後方托起，使受方的身體側傾，左腳向前踏出，摔倒對手。（圖3-101～圖3-106）

【動作要點】

化解正面打時，要配合受方舉起手刀的動作，左腳大幅度入身。

【注意事項】

如果腳停留在受方的攻擊路線（動作的延長線）上，則無法化解正面打，也無法完成回轉投的動作。

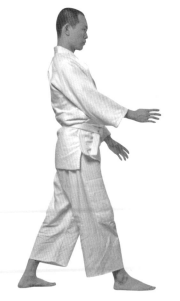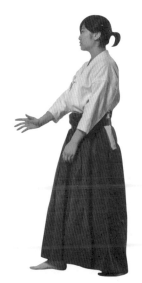

圖3-101

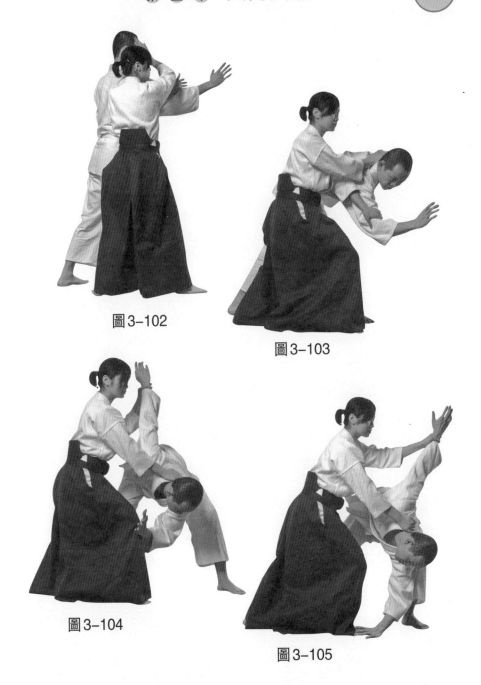

圖3-102

圖3-103

圖3-104

圖3-105

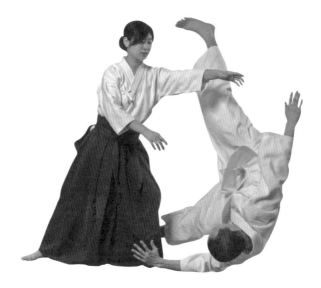

圖3-106

四、天地投

天地投（發音：ten-qi-na-gai）即受方雙手去
抓取方雙手手腕，取方雙手大幅度向上下（天與地
的方向）打開，破壞受方身體平衡，摔倒受方，因
此得名天地投。

由於篇幅的緣故，我們也就只為大家介紹天地
投的表技做法。

【動作方法】

受方上步變為逆半身。雙手握住取方雙手的同

時，左腳上步入身到受方的側面，右手手刀從受方的手內側螺旋向上舉起，左手手刀稍稍向外側旋轉向下打開，同時右腳跨前一步，再次向受方的側面大幅度入身，手刀向著自己身體內側砍下，將受方摔倒。（圖3–107～圖3–113）

【注意事項】

雙手刀向上下打開的動作要與入身的動作相結合。另外，摔倒受方時保持側身的姿勢，以便集中力量。

圖3–107

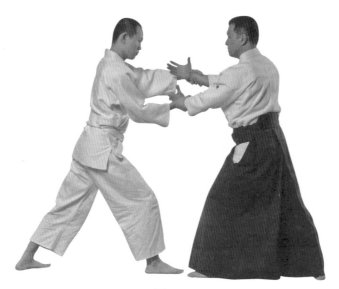

圖 3-108

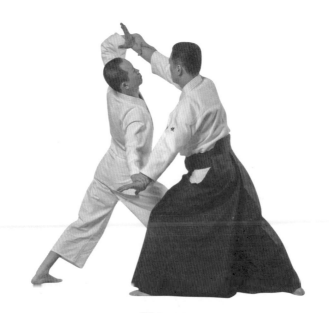

圖 3-109

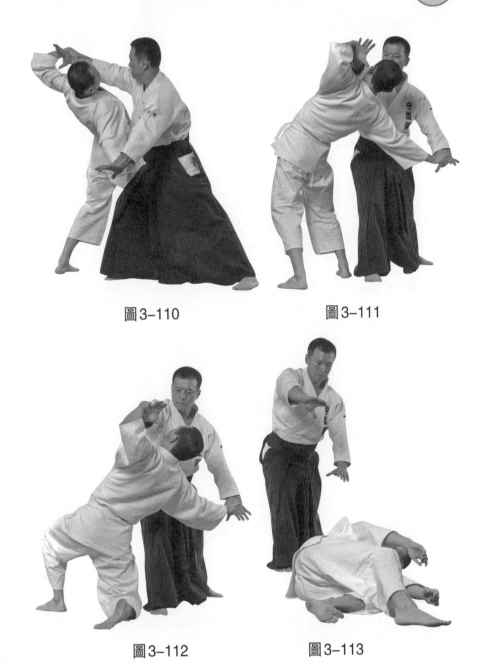

圖3-110　　　　　　　　　圖3-111

圖3-112　　　　　　　　　圖3-113

五、小手返

小手返（發音：kou tei gai xi）又稱為反手摔。在日文中，小手是指手掌、手腕部位。因該技法是以向著受方肩部或略向身體外側折返其手掌，迫使其摔倒而得名。

上面提到了，從技術處理方法的角度上劃分，小手返應屬於摔固技（發音：na-gai-ka-ta-mai-wa- za），即摔投技法和固技法的結合。為凸顯小手返技法在技擊中的實戰作用，我們為大家介紹正面打‧小手返、短刀突刺‧小手返兩種技法。

短刀突刺‧小手返的做法放在後面為大家介紹。

正面打小手返是由入身、轉身的動作破壞受方的身體平衡，折返手掌部位摔投受方的技法。

【動作方法】

取、受雙方相半身站立。在受方舉起手刀攻擊的同時，取方左腳入身到受方的側面，用右手刀順著受方下劈的勢道，壓制其手刀向下，由右腳撤步轉身控制、化解受方的正面打動作，並同時抓握受方的右手手掌、腕部，由轉身引導化解受方的身體平衡。進一步打開身體的同時，左手抓握手掌、手

腕，從小指開始順序收緊，拇指壓在受方小指根部
向外推壓，翻轉折返手掌部位，右手從掌背方向與
受方的手重合，然後從身體中線向下砍，同時右腳
上步入身，將受方摔倒在自己身體的正面。再控制
受方的肘關節，壓制受方成俯臥姿勢，再以第二教
收勢動作壓制受方。（圖3-114～圖3-123）

【動作要點】

　　身體的動作和手部動作相結合是技法的要點。
左手抓握手掌、手腕時，要從小指開始順序收緊，
拇指壓在受方小指根部向外推壓。（圖3-124）

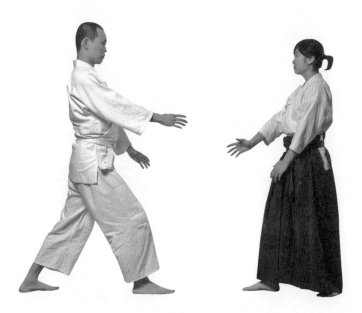

圖3-114

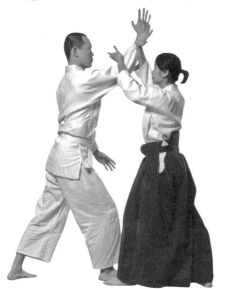

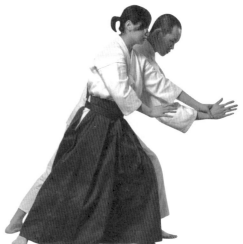

圖3-115　　　　　　　　圖3-116

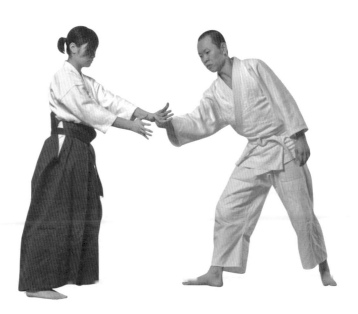

圖3-117

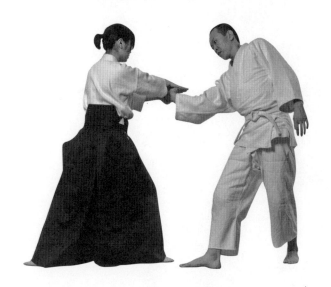

圖3-118

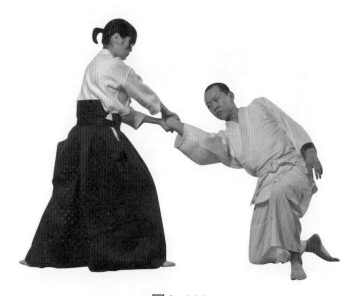

圖3-119

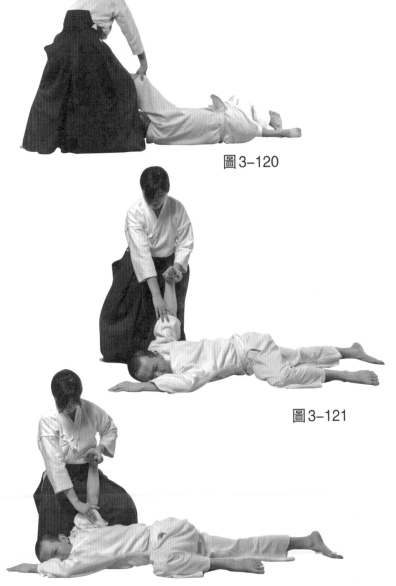

圖3-120

圖3-121

圖3-122

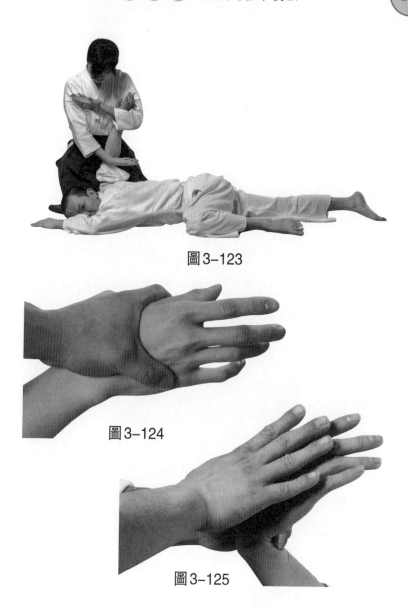

圖3-123

圖3-124

圖3-125

　　翻轉折返對手手掌時，右手從掌背方向與受方的手重合。（圖3-125）

【注意事項】

練習時，注意對手的水準，尤其是在翻轉折返對方手掌部位時，要控制好速度和力量，避免造成對手手腕、肘、肩等部位的損傷。

第三節　合氣道應用技法

練習合氣道武器取技法的意義和作用是，除了在日常生活中，遭遇上述無可選擇的極端情形下，可以利用所掌握的合氣道技法進行防衛外，在道場裡，練習武器取的意義和作用是，瞭解攻擊的真實感，學會掌握正確有效的處理方法。可以有效克服心理上對武器攻擊的恐懼，當自己徒手，而對手持有武器發動攻擊時，仍可以做到有效控制，那麼對手也是徒手時，就可以更加輕鬆、自如地施展技法了。在道場中的意義和作用，還能從身、心兩方面提高、完善練習者的合氣道體術（徒手技法）技藝，使之日趨成熟。

原本，合氣道武器取技法並不屬於入門階段的基本技法範疇，而屬於應用技（發音：ou-you-wa-za）法，即所謂的高級技法。在道場的鍛鍊

者，也是要在有一定基礎之後才開始練習武器取技法，以便更正確、更紮實地掌握該技法。但是為了使讀者在有限篇幅內對合氣道瞭解得更多一點，我們還是簡單介紹兩個特點鮮明的短刀取（短刀取り）發音tang-tou-tou-li）技法。

一、武器取短刀

武器取（發音：bu-ki-tou-li），即對手持有武器進行攻擊時，己方在徒手的情形下利用合氣道技法巧妙化解對手的攻擊，並奪取武器的方法。

1. 短刀取橫面打第五教・表技

【動作方法】

取、受雙方相半身站立。受方右腳跨前一步以逆半身姿勢持刀攻擊取方頭部側面，受方舉起手臂時，取方左腳向受方的側面充分入身，左手刀控制受方的右臂，右手攻擊受方正面破壞其身體平衡，左手繼續對受方右肘保持控制，然後右手迅速從上方控制受方的腕關節，使其手腕不能夠自由地彎曲，同時翻轉其手臂，左手移到其肘部控制，左腳向前入身，同時雙手壓制其手臂化解其身體平衡。

利用向下跪坐的力量壓制受方使其呈俯臥姿勢。

壓制受方後將膝關節置於受方的肋部，並拉伸其手臂。將受方的手背貼住地面向內推動，使其手臂和手腕折疊呈曲柄狀，借助體重從上方豎直壓向手腕，保持壓力直到迫使其手掌自然張開，奪取短刀。（圖3-126～圖3-137）

【動作要點】

透過充分地入身，破壞受方的橫面打以及身體的平衡，使用第五教的方法抓握受方的腕關節時，要從上方抓握；奪取短刀時，要使受方的手臂和手

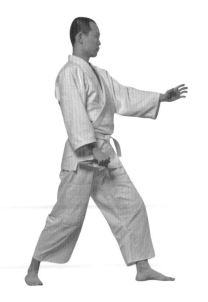

圖3-126

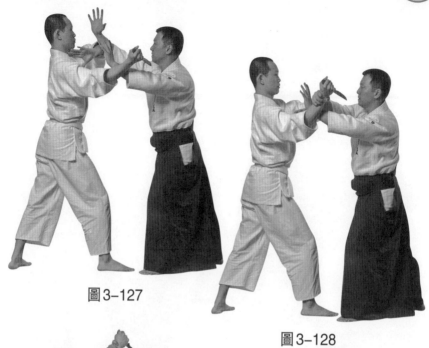

圖 3-127

圖 3-128

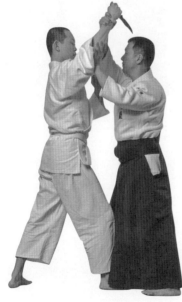

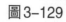
圖 3-129

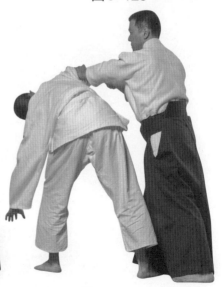

圖 3-130

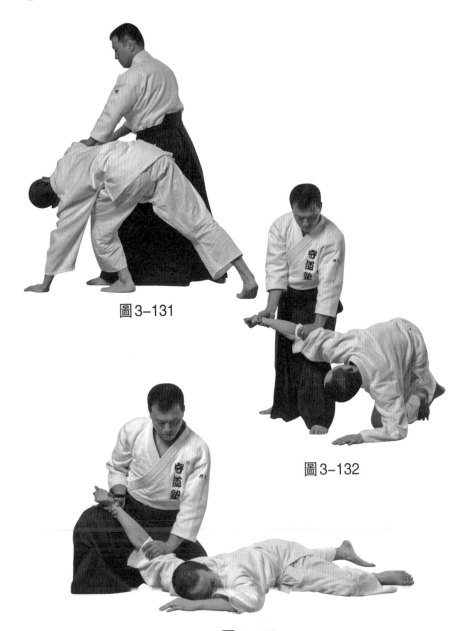

圖 3-131

圖 3-132

圖 3-133

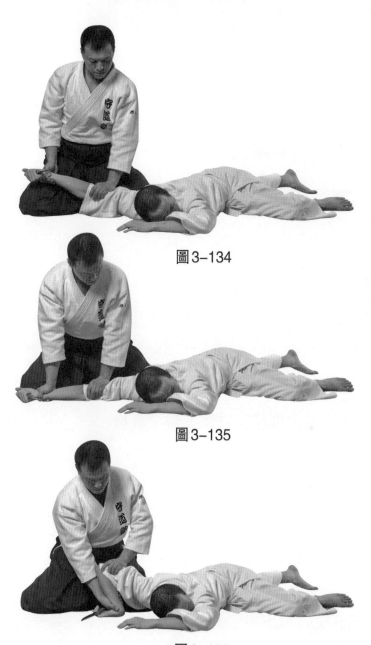

圖3-134

圖3-135

圖3-136

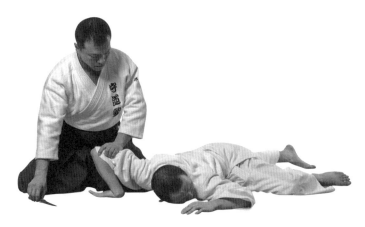

圖3-137

腕呈曲柄狀，借助體重從上方豎直壓向手腕，迫使其手掌張開。也可以用食指指根壓迫受方拇指指根的方式奪取短刀。

2. 短刀取橫面打第五教・裏技

裏技是控制受方的手腕後，透過轉身壓下對手手刀的技法。

從上方抓住受方腕關節的要點和表技相同，但之後透過轉身協調受方的動作有所不同。

【動作方法】

開始部分處理方法與表技相同，受方抬起持刀手臂時，取方向受方的側面充分地入身，左手控制

受方的右臂，右手攻擊其正面，然後右手從上方控
制受方的手腕，形成第五教的抓握姿勢。左手控制
受方的肘，轉身的同時砍下受方的右臂，壓制受方
成俯臥姿勢。

　　最後壓制、奪取短刀的方法、動作以及要點與
表技相同。（圖3–138～圖3–147）

　　【動作要點】

　　奪取短刀時，要時刻觀察刀刃的朝向，避免受
傷。

圖3–138

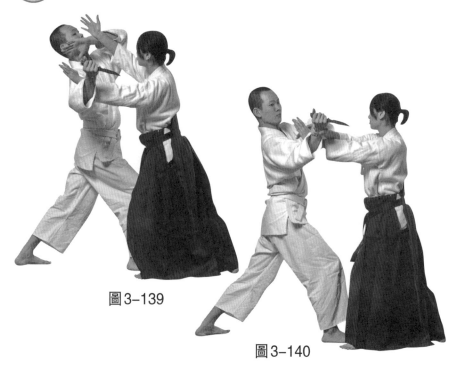

圖3-139

圖3-140

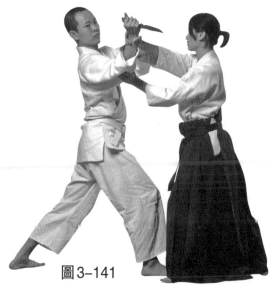

圖3-141

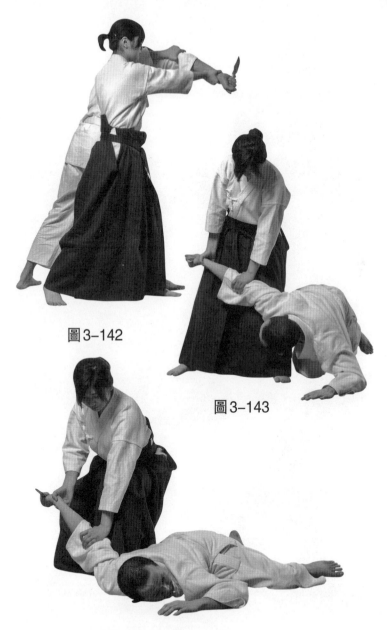

圖3-142

圖3-143

圖3-144

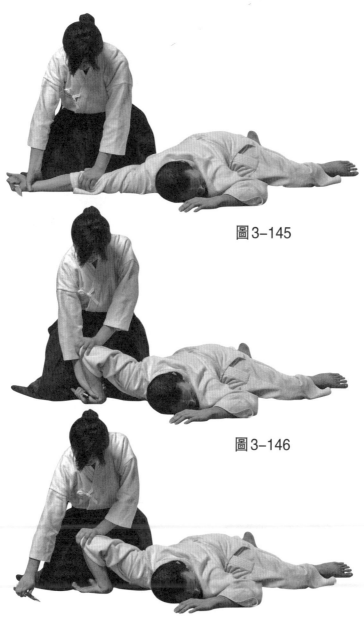

圖 3-145

圖 3-146

圖 3-147

二、短刀突刺小手返

短刀突刺小手返是由入身化解受方的刺擊，折返手掌、腕部摔倒受方，壓制受方後由控制手腕和肩關節奪取短刀的技法。

【動作方法】

取、受雙方相半身站立。受方右腳跨前一步成逆半身姿勢用短刀刺向取方，取方左腳向前入身到受方的側面，入身的同時右腳稍稍撤步，離開受方的攻擊路線並以手刀控制受方的手臂。控制受方手臂的手刀順勢滑下，抓住受方的手掌、腕部，由撤步轉身引導受方，然後打開身體，折返受方的手腕使得刀刃朝向受方的面部，在折返手腕的同時，借助右腳上步入身的力量壓下其手臂，將受方摔倒在自己的身前。右手壓制受方的肘關節，向肘關節彎曲的方向發力，同時左手控制其手腕，使受方翻轉身體成俯臥姿勢。然後，用膝關節頂住受方手臂，借助體重壓迫受方手腕、肘關節迫使受方持刀的手鬆弛後奪取短刀。（圖3-148～圖3-157）

【動作要點】

折返手掌、腕部時，要使短刀的刀刃朝向受方

的面部。另外，不要將受方摔向遠處，要將其摔倒
在自己的身前。

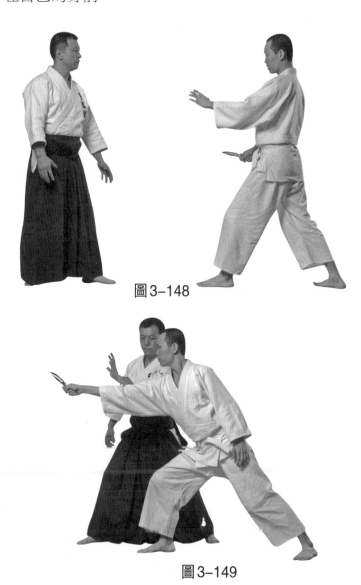

圖3-148

圖3-149

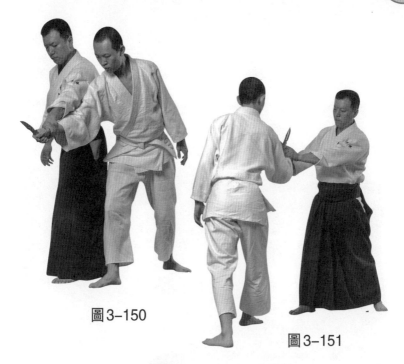

圖3-150

圖3-151

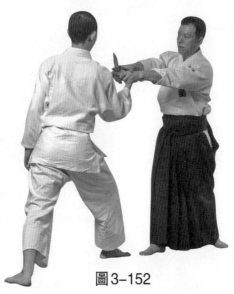

圖3-152

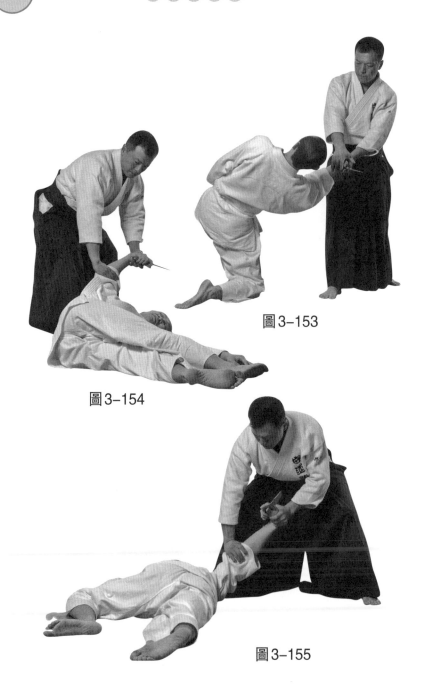

圖3-153

圖3-154

圖3-155

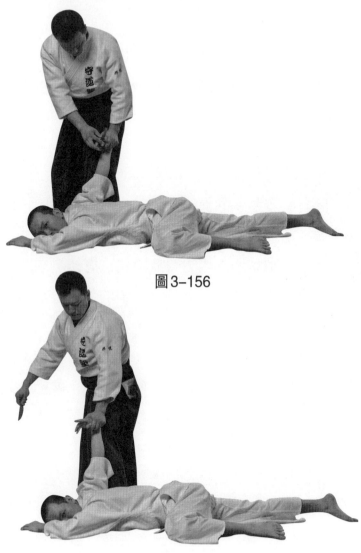

圖 3-156

圖 3-157

【注意事項】

最後奪取短刀時，要注意刀刃的朝向。

　　由於篇幅的原因，合氣道的武器取技法，就簡單地為大家介紹到這裡。有必要特別強調的是，無論是面對短刀攻擊，還是應對其他徒手攻擊，除了能夠精準嫻熟、靈活巧妙地運用技法，在面臨攻擊時，敢於迎著攻擊，衝入對手攻擊的死角（對方體側，對自己有利的位置）化解其身體平衡。

　　應對突發事件的勇氣與自信，還有精湛的技藝都需要在道場中不斷地磨鍊才能獲得。

　　為了使讀者朋友們對合氣道技法有初步的認識瞭解，到這裡，我們已經把合氣道的基本技法較為完整地介紹給了大家，並且簡單介紹了兩個武器取技法。而在此之上的高深技法，例如應對各種不同攻擊方式的應用技、變化繁多的呼吸投、腰投、武器取技法的短刀取、大刀取、杖取等，留待下一本書再作詳細介紹。

　　開祖把合氣道的技法原理比喻為一棵大樹被一陣風吹動時的反應過程，一棵大樹，當來自不同方向的風吹過來時，樹的葉子會做出各自不同的擺動。合氣道的技法就像大樹的葉子一樣，在氣流的作用之下，產生出無窮無盡的變化技法。而這無窮盡的自然變化就來自於合氣道的基本技法之中。

附　錄
合氣道用語

相半身（あいはんみ）

　發音：ai-yi-han-mi

逆半身（ぎゃくはんみ）

　發音：gia-ku-han-mi

当て身（あてみ）

　發音：a-tai-mi

入身（いりみ）

　發音：yi-li-mi

回転（かいてん）

　發音：kai-ten

転換（てんかん）

　發音：ten-kan

転身（てんしん）

　發音：ten-xin

取り（とり）

發音：to-li

受け（うけ）

發音：wu-kai

裏技（うらわざ）

發音：wu-la-wa-za

表技（おもてわざ）

發音：o-mou-tai-wa-za

固め技（かためわざ）

發音：ka-ta-mai-wa-za

投げ技（なげわざ）

發音：na-gai-wa-za

投げ固め技（なげかためわざ）

發音：na-gai-ka-ta-mai-wa-za

立ち技（たちわざ）

發音：ta-qi-wa-za

座技（ざぎ）

發音：za-gi

半身半立ち技（はんみはんだちわざ）

發音：han-mi-han-da-qi-wa-za

呼吸法（こきゅうほう）

　發音：ko-kiu-hoo

呼吸力（こきゅうりょく）

　發音：ko-kiu-lioku

膝行（しっこう）

　發音：xi-koo

跪座（きざ）

　發音：ki-za

残身（ざんしん）

　發音：zan-xin

間合い（まあい）

　發音：ma-ai

目付け（めつけ）

　發音：mai-ci-kai

小手（こて）

　發音：kou-tai

胸（むね）

　發音：munai

肩（かた）

　發音：kata

肘（ひじ）

　發音：hiji

足（あし）

　發音：axi

面（めん）

　發音：men

正面（しょうめん）

　發音：xio-men

横面（よこめん）

　發音：yo-ko-men

腰（こし）

　發音：kouxi

片手取り（かたてとり）

　發音：kata-tai-to-li

両手取り（りょうてとり）

　發音：liao-tai-to-li

諸手取り（もろてとり）

　發音：mo-lo-tai-to-li

体捌き（たいさばき）

　發音：tai-sa-ba-ki

突き（つき）
　　發音：ci-ki

打ち（うち）
　　發音：wu-qi

押さえ（おさえ）
　　發音：ou-sa-ai

一教（いっきょう）
　　發音：yi-kiou

二教（にっきょう）
　　發音：ni-kiou

三教（さんきょう）
　　發音：san-kiou

四教（よんきょう）
　　發音：yong-kiou

五教（ごきょう ）
　　發音：dai gou ki ou

四方投げ（しほうなげ）
　　發音：xi-hoo-na-gai

入身投げ（いりみなげ）
　　發音：yi-li-mi-na-gai

天地投げ（てんちなげ）

發音：ten-qi-na-gai

回転投げ（かいてんなげ）

發音：kai-ten-na-gai

小手返し（こてがえし）

發音：kou tei gai xi

稽古（けいこ）

發音：kei-ko

道场（どうじょう）

發音：dou-jiou

道着（どうぎ）

發音：dou-gi

开祖（かいそ）大先生（おおせんせい）

發音：kai-sooo-sen-sai

參考書目：

植芝守央. 上達合氣道[CD]. 日本國成美堂出版社.

植芝守央. 合氣道上達[M]. 日本國成美堂出版社.

後 記

　　合氣道進入中國大陸時日尚短。目前，只有北京、上海、廣州、武漢、瀋陽等大中型城市開設有道館及部分練習者，合氣道運動在中國仍處於發展初期階段。尤其極度缺乏普及、推廣合氣道運動的中文書籍。

　　本書之所以能夠付梓，要特別感謝人民體育出版社編輯孔令良老師的大力支持，本書的出版為合氣道在國內的推廣普及、為愛好武術的讀者們能夠由閱讀此書對合氣道有所認識瞭解，提供了難得的機會。

　　此書在編寫過程中，為能詳實、準確地闡述合氣道理論知識，我們查閱、翻譯了相關的合氣道日文資料，在此，特別感謝焦鋒先生對查閱、翻譯相關日文資料的支援和敘明。何岱先生友情提供了合

氣道用語日文名詞及拼音注音；感謝攝影師王濤先生的拍攝，感謝郭晟先生、俞至婧小姐的動作示範。

養生保健 古今養生保健法 強身健體增加身體免疫力

 醫療養生氣功
 中國氣功圖譜
 少林醫療氣功精粹
 龍形實用氣功
 魚戲增視強身氣功
 道家玄牝氣功
 仙家秘傳祛病功

 少林十大健身功
 中國自控氣功
 醫療防癌氣功
 醫療強身氣功
 醫療點穴氣功
 中國八卦如意功
 正宗易筋堂養氣功

 道家秘經內丹功
 三元開慧功
 防癌治療新氣功
 秦定與道家氣功修煉

 顛倒之術
 簡明氣功辭典
 八卦三合功

 朱砂掌 健身養生功
 抗老功
 意氣按穴排濁自療法
 健身祛病小功法

 張氏太極混元功
 中國少林禪密功
 郭林新氣功

 太極
 現代原始氣功 姜傳大師
 開脈太極
 還童功 養生保健及入門功法
 太極內功養生法
 無極 養生氣功
 小周天健康法

 易筋經
 洗髓經
 精功易簡經
 武當龍門七心法築功
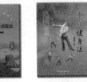 手眼健身法
 武當道教 養生導引術
 武當道教 養生長壽功

 太極拳內功養生心法
 意拳養生樁功法
 靜坐要訣
 與修養生術 啟動自癒力
 洗髓經健身術
 武當內家打坐功

太極武術教學光碟

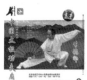

太極功夫扇
五十二式太極扇
演示：李德印 等
(2VCD)中國

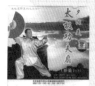

夕陽美太極功夫扇
五十六式太極扇
演示：李德印 等
(2VCD)中國

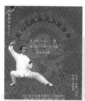 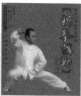

陳氏太極拳及其技擊法
演示：馬虹(10VCD)中國
陳氏太極拳勁道釋秘
拆拳講勁
演示：馬虹(8DVD)中國
推手技巧及功力訓練
演示：馬虹(4VCD)中國

陳氏太極拳新架一路
演示：陳正雷(1DVD)中國
陳氏太極拳新架二路
演示：陳正雷(1DVD)中國
陳氏太極拳老架一路
演示：陳正雷(1DVD)中國
陳氏太極拳老架二路
演示：陳正雷(1DVD)中國
陳氏太極推手
演示：陳正雷(1DVD)中國
陳氏太極單刀·雙刀
演示：陳正雷(1DVD)中國

郭林新氣功
(8DVD)中國

本公司還有其他武術光碟
歡迎來電詢問或至網站查詢
電話：02-28236031
網址：www.dah-jaan.com.tw

原版教學光碟

建議路線

1.搭乘捷運·公車

　　淡水線石牌站下車，由石牌捷運站２號出口出站(出站後靠右邊)，沿著捷運高架往台北方向走(往明德站方向)，其街名為西安街，約走100公尺(勿超過紅綠燈)，由西安街一段293巷進來(巷口有一公車站牌，站名為自強街口)，本公司位於致遠公園對面。搭公車者請於石牌站(石牌派出所)下車，走進自強街，遇致遠路口左轉，右手邊第一條巷子即為本社位置。

2.自行開車或騎車

　　由承德路接石牌路，看到陽信銀行右轉，此條即為致遠一路二段，在遇到自強街(紅綠燈)前的巷子(致遠公園)左轉，即可看到本公司招牌。

國家圖書館出版品預行編目資料

合氣道入門／邢 悅 編著
——初版，——臺北市，大展，2016〔民105.04〕
面；21公分 ——（武術武道技術；10）
ISBN 978-986-346-108-1（平裝）

1.合氣道
528.977　　　　　　　　　　　　　105001827

合氣道入門

編　　著／邢　悅
責任編輯／孔 令 良
發 行 人／蔡 森 明
出 版 者／大展出版社有限公司
社　　址／台北市北投區（石牌）致遠一路2段12巷1號
電　　話／（02）28236031·28236033·28233123
傳　　眞／（02）28272069
郵政劃撥／01669551
網　　址／www.dah-jaan.com.tw
E - mail／service@dah-jaan.com.tw
登 記 證／局版臺業字第2171號
承 印 者／傳興印刷有限公司
裝　　訂／眾友企業公司
排 版 者／弘益電腦排版有限公司
授 權 者／北京人民體育出版社
初版1刷／2016年（民105年）4月

定 價／220元

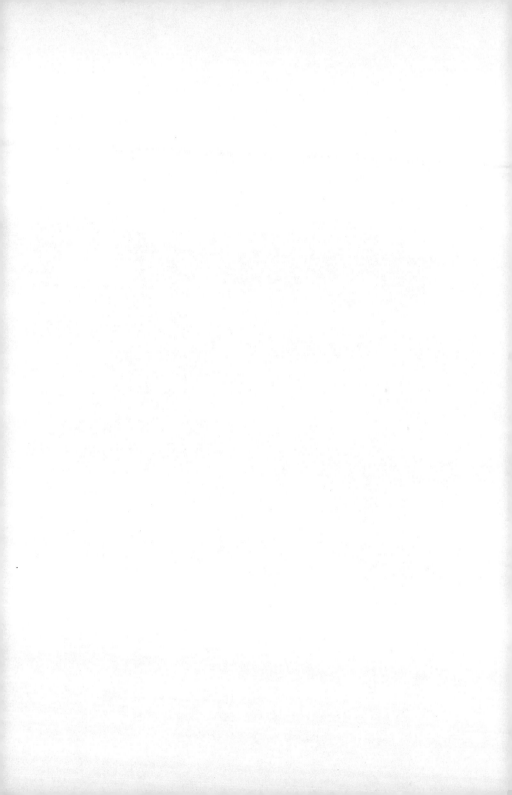

大展好書　好書大展

品嘗好書　冠群可期